U0001159

表藝文摘 01

演員 的 庫藏 記 憶
李立群 人生風景

出版緣起

藝術的呈現有非常多形式，表演藝術毋寧是其中最容易打動人心的一種。欣賞者透過視覺與聽覺等感官層次的聆賞，被引領進一步去感受心靈層次的悸動。而要如何以文字來將樂音飄揚或手舞足蹈的表演藝術帶到讀者面前，讓他們也能感受到這樣的悸動，則是一項不小的挑戰。

兩廳院所發行的《PAR表演藝術》雜誌，不僅是國內，更是華文世界碩果僅存的綜合性表演藝術類型雜誌。面對國內的文字媒體生態持續低迷不振，尤其是表演藝術類雜誌幾近絕跡的窘況，《PAR》雜誌對許多渴求表演藝術資訊的讀者而言，無啻是重要的存在；而藉由文字來呈現及記錄表演藝術世界多采多姿的豐富面貌，正是《PAR》雜誌所自我賦予的使命。

《PAR表演藝術》雜誌創刊十五年來，累積了許多精彩、深度的表演藝術賞析專文，還有多位優秀的表演藝術工作者為雜誌執筆專欄，分享他們對藝術、對生活的精闢見解與感受，這些文章對國內表演藝術是非常寶貴的資源。也因此，我們首度嘗試從歷年來雜誌的精彩文章中，挑選出不同主題，集結出版系列專書──表藝文摘。期盼透過表藝文摘的出版，能讓大家領略，並收藏精緻的台灣表演藝術文化。

自
序

這本書，說起來是一本「演員的庫藏記憶」，其實就是一本「閒書」，如果被你閒來翻翻，也就順便知道點「閒事」。天下的閒書，不勝枚舉，太多了，能翻著的，就算「有緣」，算「神交」了，謝謝。

有學問的人寫書，像安安靜靜的聊天，卻……「擲地有聲」，我寫的書，不用人告訴我，我早就知道，是屬於沒學問這一邊的，屬於「刨圖吞棗」型，翻完了，就翻不出什麼來了。那我還出書幹嘛？到今天我也沒明白，人家建議我出罷，我就出了，就像演戲，經常是人家要我演，我就演了，不挑戲，不等戲，「戲」來「戲」去，百味雜陳，等一切都過去了，才知道那些是「陳芝麻，爛谷子」，那些是「挑戰」還是「混戰」。大多是粗具腹稿的即興表演，收放太自如，自由得……自由得，都被拘束了。

有的時候我真覺得，「堅強」，只不過是心裡頭飄過的一個詞，或者是，由人的手寫出來的文字而已。包括「浪漫」，何嘗又不是如此，「虛無縹緲」，還是「白紙黑字」。走進？還是待在外頭？自己明白。在很多領域裡，真的在瞎逛，瞎溜達的人，其實也不多。

這本閒書裡，如果還能感受到什麼高明的詞兒，跟「思想」又沾邊兒的，都不是我寫的，是我多年來深愛的兩本書，叫《靜思手札》，叫《省思雜記》，聽這名字，好像比我這本書還閒，其實不然！它們是有學問的人，多年來慢慢存出來的，長出來的「話」，被我直接，或者引申、延伸地用了，它們的作者叫「黑野」，其實他又白又胖，這是筆名，真名應該是台大中文系資深教授柯慶明，他寫了一堆書，多半我看不懂，就這兩本，深得我心，深受影響，像老朋友，老師，老哥兒們，特別謝謝他。

李立群

2007年07月10日於溫哥華

目
錄

Chapter
1

演員的庫藏記憶

回憶《那一夜我們說相聲》　012

賴聲川‧「廿年一覺飄花夢」　018

情緒領導感官　024

感官記憶　028

歐陽峰是這樣演的　032

一朵山花，還會開　038

沒有「規矩」，才天真　042

鬆‧開　046

如何讓你笑　050

新聞變成連續劇　058

出版緣起　004

自序　002

戲夢人生　062

說謊的藝術　068

演員要怎麼幹一輩子　074

演員，老了　078

上海一九七六　084

姚老就像一盞燈　090

難忘老演員　094

春去春又回　100

莎士比亞來了　104

Chapter
2

幕後人生

老師，真有意思

練拳，是一輩子的事

另一種黃昏

把這篇唸給「她」聽

大姊的蘋果

登陸艇中的海軍回憶

愈活愈回去

上一代的眼神

颱風算什麼

170　164　160　150　142　136　128　116　110

Chapter
3

單口相聲

喜馬拉亞之旅

賀蘭山下

回味啊，人生

台灣怪譚

春暖花自開

「瘋」與「半瘋」

楓樹的春天

原來我是一個「塔利班」

我的餛飩攤

好酒

236　232　228　222　218　212　206　200　196　176

Chapter 1

演員的庫藏記憶

回憶《那一夜我們說相聲》

有心栽花花不開，無心插柳柳成蔭。

一九八四年吧！我還在靠全省走透透的到處作西餐廳秀為生，同一年認識了從美國學戲劇回來的賴聲川，大家一見投緣。

本來，賴聲川曾經和蘭陵劇坊的金士傑、李國修討論過一個想法，他覺得「相聲」這個文化在台灣好像消失了，或者說「死了」，當時那個十年左右，確實在媒體裡，已經極少聽得到相聲的表演，上一輩精采的相聲演員，去演電影的演電影，開集郵社的開集郵社，到美國移民的移民，其他的相聲演員也多半因為生活所迫，為了糊口，能改行也就自然的改行了，所以各種北方相聲、南方滑稽、說說唱唱等節目，漸漸的真聽不到了，而且有近十幾年的光景。沒了！

我在剛出道的那幾年中，廿八歲那年吧！參加一部國片的演出，巧遇了小時候的相聲偶像演員，魏龍豪先生。我去跟魏叔打招呼，表示敬愛之意，

魏叔也知道我這個新演員，不見外的聊起天來。我當然也像現在有許多人問我一樣的問題，我也很關心很期盼地問魏先生「為什麼這些年在收音機裡都聽不到您們精采的相聲表演了」？我現在還記得很清楚魏先生百感交集的表情⋯⋯重點就是說，環境不行了，新段子難產，老段子聽多了，收入過於微薄，社會地位偏低云云。同時也很感慨的說許多好友也勸過，鼓勵過他們繼續堅持下去，包括葛小寶先生也曾三番五次的激勵過他。但是，他還是不後悔不再講相聲了，所以他們那幾位也就各奔西東各自生活去了。

話說當年賴聲川與李國修、金士傑在蘭陵劇坊相識，合作過，彼此都頗能信任，本來是他們三個人要作一個相聲劇，主題是「文化」這個東西、會因為一個時代的需要應運而生，但是不再被需要的時候，「文化」這個東西會自然的，悄悄的就跟我們說再見了，「文建會」也好，「文化部」也好，花再多錢想去復興它，或者挽留它，也未必有用。這個主題不錯，換句話說，他們想用一次「相聲劇」的演出，來表示對相聲在台灣消失作一個哀悼，就是替相聲寫一個祭文吧！這就更好玩兒了。

可是金士傑當年得到一個基金會的贊助，去美國遊學去了，聲川和國修就找上了我，一聊，我說好哇！相聲我從小就愛聽啊！可是愛聽不表示就能

講啊！更別提怎麼編寫怎麼創作啦！於是，三個人把當時海峽兩岸所有出名的相聲演員的錄音帶，收集了個差不多，開始聽！聽、又聽，記下筆記，討論，我和聲川又去聽過一次魏龍豪先生的演講，談相聲的結構法，最最主要的還是三個人聽了很多的錄音帶，而且還有心、有意的去裡面找方法，找為什麼。

找了一段時間以後，也不管是否有三年拜師，五年出師，或者什麼「說」、「學」、「逗」、「唱」、「捧」等相聲的基本動作一定要純熟啦等等條件，就憑著賴聲川，一個讓我們倆信得過的一位舞台創作導演，還有國修編、寫、演過電視短劇，我也演過不少短劇和二千場左右的西餐廳秀的經驗，再加上我們對相聲的熱愛，就不論成敗，也沒什麼壓力的，便開始替相聲寫起「祭」文來了。

說起祭文這個意思，讓人覺得生命這個東西「生與死」的關係，往往透過某一種儀式性的東西，或者說，一篇有感情的祭文，或者說，重新演義出死與生的關係，或者，就當他還沒死，還在活著。這種虛中帶實，實裡又帶著幾分詭異，然後手法上又是寓傳統於現代的，以相聲的方式說出來的語言戲劇。在我們三人初生之犢不畏虎的心態下，該做歷史調查的去作歷史調

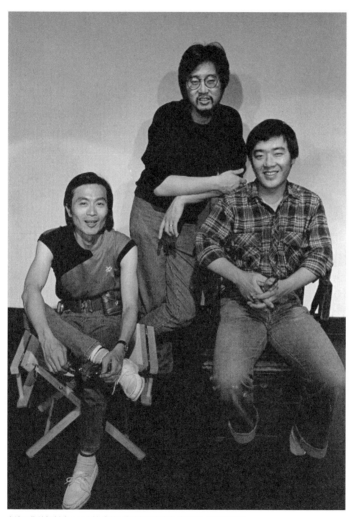

表演工作坊初創時，三人拍《那一夜我們說相聲》宣傳照。（李立群提供）

查，有感而發就別憋著，每天嘻嘻哈哈的工作到深夜，有的時候愁眉深鎖地去設想一個包袱到天明。

由於沒人逼著我們硬要做什麼，由於票房的壓力不存在（那年月舞台劇能演出就不錯了，沒人去想票房），由於三個人的創作理念接近，也由於三個人都還年輕，我最老，才卅三歲，都還很有闖勁兒，經歷裡也都有足夠的熱情，不急不忙，也不浪費時間的，用了半年的時間，刪掉了大約四倍的長度，最後變成了我和國修在台上演出的長度。

國修的思想夠現代，表演語言非常精準，有我完全沒有的一種情緒組合的方法，他在〈台北之戀〉的段子裡述說了一段只有一個鐘頭的戀愛故事，語氣特準、節奏特準（不是一般人的節奏）。在〈電視與我〉裡替我幫腔的表演，更是渾然入裡說者完全合一，我在幫他的〈台北之戀〉文中，便顯得暴躁過多，啼聽較少。在那兩個段子裡，我對國修無形的表現，百聽不膩，每每讚賞。

當然，如果沒有廿八歲就得到柏克萊戲劇博士的賴聲川的旁觀、監督、規劃，我和國修的表演經驗，自創的能力，就不太可能長成如此的形狀，我們

三個人的幽默感，也未必就能發酵起來，以至於讓久違的台灣相聲，得以復甦吧！

大部分的創作，多半是由邏輯來領導感覺，也有的作品是感覺影響邏輯，我們大概是屬於後者，師出無門，自摸自學，勉強算是個「野人獻曝」。

大陸近年來的相聲創作，也有式微的現象，可能也是過於重視邏輯，不知不覺的埋下了迷失的種子。最近，出現了一位郭德剛先生，表演相聲的經歷非常豐富，台上的「精、氣、神」相當好看，希望他未來能夠愈來愈好。

............ 2004年10月

賴聲川・「廿年一覺飄花夢」

一九八三年，賴聲川剛回台灣不久，替蘭陵劇坊導了一齣非常亮眼而感人的戲《摘星》，很自然地，他開始為台灣的劇場綻放希望。接著《那一夜我們說相聲》、《暗戀桃花源》、《圓環物語》、《西遊記》，還有《回頭是彼岸》、《台灣怪譚》，加上他在國立藝術學院戲劇系（如今的台北藝術大學）帶著學生完成的一齣齣舞台呈現。直到去電視公司，反芻他多年的舞台創作經驗，製作了一年多的《我們一家都是人》的每日「電視即興劇」。

直到拍了一部很成功的電影《暗戀桃花源》；我說它成功，不僅是它在東京或柏林都得了大獎，而是銀幕上的《暗戀桃花源》，更拍出了舞台上，被觀眾笑聲掩蓋過去的「生命中的無奈」，和劇場裡被喜劇節奏搶掉的一種「慢」調子，那個「慢」製造了許多藝術氛圍，留下更多讓觀眾可以自我聯想的空間。《暗戀桃花源》是我們一起創作出的舞台劇，也是一部我喜歡的電影。

這些年，由賴聲川主導的表演工作坊推出來的作品，並不一定都是箭無

虛發，有些戲，包括我自己曾經參與創作與演出的，都有讓人看不下去的地方，只是觀眾可能太寬厚了。人生如戲又如夢，醒來猶如在夢中，台灣劇場隨著歲月，產生了無數種時代性的風格，與各種不同色彩和形式的花朵。在其中耕耘的人、荒蕪的人、消費的人其實都不太缺乏；唯獨比較缺的，就是「劇場施肥者」，或者說是「提供新的耕耘法者」，使劇場文化的大地，能夠更新地生長下去。這種人難找。

賴聲川的《如夢之夢》長達七、八個小時，醞釀了五、六年，細火慢燉，周周折折。在技術上說，編劇太難了，不只難在到那兒去找這麼多合情合理的故事，也不只是到哪兒去找這麼多的人力和物力；而是故事愈長，給觀眾帶來的疲倦或壓力可能就會愈大；演出時間愈長，台上台下舞台的技術、劇場空間的受限和考驗，也會隨之增加。如果以上的問題都沒有發生，或者還能讓人賞心悅目！那麼劇場文化的魅力，才能更增加一道希望，一道通往劇場的無障礙空間。因為，老舊的舞台形式，容易讓人失去感覺；新卻又不能得體的形式，讓人扼腕。

《如》劇故事的起源，來自佛法的提醒，這倒不一定就是這戲的珍貴之處。對賴聲川的佛法素養來說，就算沒看過《西藏生死書》，他也可能在

「諸法皆空，自由自在」的某次靈動下，把劇場裡的故事和空間，搬到任何一個地方去成功演出。重要的是，原來劇場裡這個「人為」出來的空間和實物，也是可以沒有限制的；既然如此，在劇場裡說故事的方法，便可不再受限，而大開方便之門了。對《如》劇的編導而言，多年來的賴聲川，是在生活的學習和經歷中，先擁有了千斤之力後，才能在劇場裡玩這種「四兩撥千斤」的高級呈現，漂亮，無可批評；高明而又留下許多未盡的空間，可能讓後來者真的可以放下許多心，往更深的曠野走去，而不易迷茫了。

如果看完了戲，硬要給點意見，那麼個人之見是：這齣戲，排戲、磨戲的時間，或演員表演的基本能力，如果可以再加強，那麼多辛苦的演員，將會獲得更多倍的觀眾掌聲。這一次的演出，演員如果有我，不論戲分多少，我也會榮幸地覺得躬逢其會。因為賴聲川的自私和自以為是，在這個作品裡，乾淨而漂亮地，用他的專業和藝術判斷，打動了我，那麼我的自私和自以為是，似乎也可以在自己的表演世界裡，試著更不設限了（任何一個作品裡，少不了會有一些自私，和自以為是。人與人之間，也難免了）。

把人性的五毒，轉為五種正面的能量，本就是賴聲川從佛法裡，體會到的一種創作企圖。這種思維上的企圖，如果本身修養不夠，作品的說服力、感

動力容易顯得低，甚至於會有「大而無當」的地方也是很正常的，賴聲川其實迴避掉了這個挑戰，沒有正面觸及，人之常情；所以他的《如夢之夢》，與其說是他個人廿年的劇場經驗總結，我倒真覺得是一篇劇場「思維」與「執行」之間的高級「論文」，一篇想法與做法蠻合一的創作性論文，可以為許多種不同的劇場文化，施下一些新鮮的肥，對劇場空間的運用，有相當的解說性、靈通性。這種人不多。

恭喜國家劇院花了這麼一筆小錢，成就了台灣劇場界一件不小的大事，這事就算沒有太多人知道，就算是虧本了，都是做得很對的事。更好的花朵，自然是留給後人來開。

………… 2005年06月

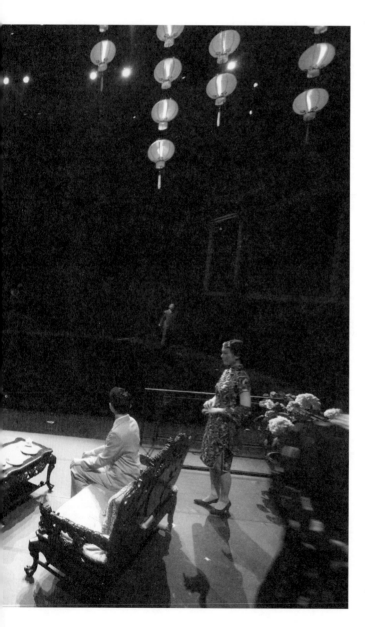

值得深刻體會的《如夢之夢》。
（劉振祥攝）

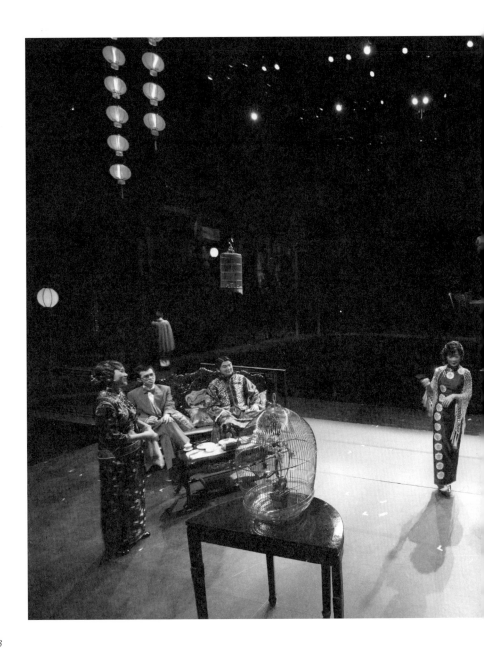

情緒領導感官

已故的前輩演員雷鳴雷老師，與我相識得不算早，但是幾個戲合作相處下來，也有十年、八年左右，在做人和演戲方面，讓我有很多收穫和體會；隨便舉個例子吧，看他自己畫老人妝，只需兩枝眉筆，一支黑色，一支咖啡色，就慢慢地把年齡增加了二十歲。

他說，化妝講求「合理」與「自然」，不需要畫的地方切勿亂畫，否則看起來就像一隻貓在演戲，該畫的地方要準確，並且把線條桿柔了即可。精練的演員一上場，在談話之中，他就變得更老了。

就談雷鳴在侯孝賢導演的《悲情城市》裡的一段戲吧！他靠在牆邊，斜著頭，穿著四〇年代的西服，略一沉思，把嘴裡的煙頭一丟，淡淡地跟旁邊的手下使了個眼神。接著下來，就見手下動手把人槍斃了。跪在地上嚇得求饒的是陳松勇。

整場戲沈默而震撼，有氣氛，在雷鳴的表演節奏引導下，流露出精準的情

緒，成為我心裡記憶深刻的一段表演。事後多年，我問他為什麼這樣演？他說：「我看過這種人。」

我吃驚，又服氣，哦……，他親眼看過這種人，那不就像寫生嗎？在記憶裡重新呈現一次，生動的情緒記憶，造成了一段漂亮的演出。

後來我把他那一段表演的節奏和情緒記憶下來，在許多次不同的戲裡一用再用，都很成功，就如同掌握了一句成語或諺語，用對了許多地方一樣地「爽」。而且當別人恭維地問我怎麼會那樣演的時候，我沒說是從雷爸爸那邊學的，反而說：「我看過這種人！」看著他們聽到這回答的表情，真爽！

雷爸若知道了可能會笑著踹我一屁股。

我真感念這樣的一份情緒記憶，雖然這種情緒記憶不是來自於我自身的體驗，而是來自採訪，但對我而言依然實用；這就像師生之間有一個教材，所以就很踏實地搜集了一項演員「庫存記憶」。

憑良心講，我的情緒記憶，多半來自本身經驗以外的注意和留心，大家細細想想，誰又何嘗不是呢？人的一生能遇到幾次完全不同的事件？聽來的，

看來的，還是居多，祇是要看演員個人的體會和用心與否，這是一個演員的基本功。

有的人連這種基本功都不用，憑空站著，眼睛的流轉裡，神采和戲都出來了，那太神了⋯你不能說他是碰運氣，因為他還經常都很準，沒有什麼失誤，不會岔題。

妮可‧基曼就是這一種，在《紅磨坊》的演出裡，變幻多端的妓女心情，令我驚訝！她哪兒來的這麼多種體會？有人領路？還是詮釋角色的人給她極精準的功課去做？還是像我剛才說的，她站在那兒一想，戲就上身了，而且還能來好幾回？

答案我當然不知道，但是她的精采的程度，就會讓我這種平凡的演員，有了這樣的臆測。

算了，別自己瞎起勁了，不能因為喜歡一個演員的表演，就把理論和感覺攪混了，我還得有根有據地吃這行飯呢！

但是以上的想法，其實也讓我提醒了自己，表演的能力，原來就有先天和

後天之別啊！關於先天的部分，你一點輒也沒有，氣死也好不過他；關於後天的部分，則是一點一點的人生積累：見到人哭了，你去關心關心，哦！就順便知道為什麼；聽到那家出了什麼事，你去照顧照顧，親自理解一下，就又知道了一點。關鍵是要真的去做，才有比較真的體會。

你若不太能去關心人，起碼要把習慣性的主觀揣測，先關上一下，也好把另外一種客觀情感的表現，學習來一下。如果你接得準，對人，對你都好，接別人的心談何容易，而且要真接，時間接長了，你就成了某一種「他心通」了。唉喲！那能耐可就大了，這麼說的話，「演員」這個工作，還挺實惠的啊！天不早了不瞎扯了，下回我們再來聊聊：情緒記憶以外的「感官記憶」。

────────── 2004年04月

感官記憶

「感官記憶」的意思，當然是從一個人的官能上的感受作為出發點，聽的、看的、摸的、挨的，當然也包括水淹的、火燒的……。

四歲多的時候，家住在台北信義計畫區的東邊，象山山腳下的一個眷村「四四南村」，一家五口住在一個十坪左右的房子裡，還挺幸福的。有一個三、四坪大的小走廊與隔壁是通的，；因為房間小，一般做飯都是在走廊裡做，隔壁在做什麼菜，你家在做什麼菜，都知道。

因為爸爸要很早起床，吃完早飯要騎腳踏車到「萬華」去畫玻璃花瓶，我看他從家裡騎去萬華，至少也要一個鐘頭吧！肯定很辛苦，所以媽媽就更早，大概五點左右就得起床為他做好早飯再叫他起來吃。我呢，有時也起得早，或許是媽媽故意把我碰醒的，在天還沒亮的時候陪她生火、做飯。有的時候生木炭火，有的時候生煤炭火，經濟稍微好的家庭可能會生煤油爐。有的時候媽媽壞了，用鐵絲裹了再裹，泥巴糊了再糊，終於不能用了，就把它打碎鋪在泥濘的臭水溝旁，聽說還能除臭。最窮的時候，就

28

是用奶粉罐子來當作火爐，上方是開口，架一個鐵圈可以進空氣，裡面倒一點從公家醫院要來的酒精，省著用，一小鍋稀飯或前一晚的剩菜，就可以都熱了。

我呢，這一天也起了個大早，不是在走廊，因為太早媽媽或許不願意吵著隔壁，也因為酒精燃燒很安全，沒有什麼污染，所以就在屋子裡做起早飯。

我在旁邊一會兒幫媽媽拿拿這個，一會兒拿拿那個，所以火一噴上來就燒滿全身，我還沒有感覺，連眼睛都是睜開的還看到火的外面，是媽媽在屋子裡跳著腳狂喊著爸爸的名字，爸爸在睡夢中被這突來的驚叫聲給嚇醒，猛得坐起在床邊，想了半秒鐘，拿起一張毯子就撲過來，接下來就忘了。再記得的，就是鄰居有個很疼我的張伯伯，抱著我往醫院跑，直到那時候為止，我還沒感覺哪兒疼，也沒哭，就是臉好像

兒起來跟著媽媽走哪兒就跟哪兒，後來稀飯煮好了，媽媽把鍋端走。我蹲在奶粉罐子爐旁邊，看到爐子裡的酒精沒了，火滅了，這個忙總可以幫幫了！二話不說，拿起旁邊的酒精瓶就往爐子裡倒，才燒乾的奶粉罐子爐，多熱啊！怎麼可以碰到酒精這樣的易燃物呢？我才四歲，誰知道這麼多，盡顧著顯能耐了。

酒精才剛往裡一倒，就聽到轟的一聲，接下來就是全身被火燒起來了，

有點疼又有點癢，想用手去抓，雙手卻被張伯伯抱得緊緊的，嘴裡還直對我說：「孩子啊！千萬別抓臉！」。現在想起來，我要是一抓了臉，皮膚再生就會有影響，可能現在就不是演員而是別的行業了，也有可能在洗車，如果真是在洗車，那現在大概也應該退休了，哪需要離鄉背景到大陸來，長年累月地拍電視劇？我不是覺得沒去洗車可惜了，也不是因為在大陸長期拍戲而抱怨，還有更多台灣的演員，很好的演員，還沒戲拍呢！那我是什麼呢？我只是想到了說說而已，想到了說說算什麼感官行為呢？您去想想，我還真不太清楚，它有好幾層感官。人嘛！可不好當著呢。

張伯伯把我連跑帶哄地抱到醫院，我感激他一輩子，只是後來忙著長大、搬家、做事、結婚，一直到回憶起這事，我都沒去看過他，向他說一聲謝謝，好無情啊！人怎麼會這樣？還是我不記得我說過謝謝了，真是夠無情的。他如果還在，現在應該有九十多歲了，不能再想了。多重的感官是可怕的。

在醫院裡渾身包滿了紗布，回到家裡，只露著眼睛、鼻孔與嘴巴，也不知道驚恐，根本都沒什麼感覺。天早亮了，門口擠著一堆大人小孩瞪著稀罕的眼光看著我，像一隻動物坐在家裡，小孩們更是用害怕的眼神看著，我可神

氣了，平常哪能這麼被注意啊！趁著這個造型來之不易，趕快嚇嚇他們，坐在椅子上，大人一邊讓我小心張嘴吃口稀飯，我嘴裡含著稀飯，很滿足地突然張嘴向門外的小孩們：「哇——！」學一聲老虎叫，那個時候的紗布是咖啡色，所以還挺嚇唬人。小孩子們還真有默契地往後一退，大人笑了，我得意非凡；那時我四歲，至今回想起來，有如在感官上做了一次重要的經歷，對我來說是個大事，要不然，怎麼會忘不了呢？

感官的刺激，就表演來說，可以形成一種單純的記憶，感官被刺激的同時，也刺激了環境，經過這樣的觀察和相互的欣賞（欣賞二字當然有主客之分），自然就對演員的記憶發揮了影響。重點是影響了表現，情感表現是演員不斷的要學習的事情。

下回再聊點別的。一個人的故事不會太多。

哦！對了，我現在全身，除了右手大拇指下方有一點點火燒留下來的疤之外，其他沒有一個地方留下痕跡。

爸爸真偉大，再向張伯伯，深深一鞠躬。

—————— 2004年10月

歐陽峰是這樣演的

在唸初中的時候（民國五十三至五十五年），班上全是男生，沒聽說有人愛看瓊瑤小說的，雖然那時她的小說是最暢銷的書之一。我看瓊瑤小說是在小學時候，家裏兩個姊姊都曾愛看過，讓我去小說店幫她們租回家，錢是她們出我跑腿，順便可以要求為我自己租一本偵探小說，或者游擊隊的小說看。

初中三年，剛開始發育，我們班上有人看黃色小說，在那個時候資訊缺乏，看一本、半本的黃色小說可是個大事，同學們都裝作很老到，不稀罕，其實是個個血脈賁張，但是沒多久就變成過渡期了，因為實在也沒那麼好看，取而代之的，延續不斷的，還屬各門各派的武俠小說。

武俠小說我看得非常不多，幾本而已，一直到當了演員，輪到我演《倚天屠龍記》時，我才去認真的看了金庸先生的原著。我演的又是一個角色非常輕的朱元璋，一對香港的夫婦是編劇，他們刻意的把朱元璋在明教裏的與人鬥爭的篇幅加多了一些，使我可以揮灑的地方也就多了一些，我就把朱元璋

的軍事才能以外的政治才能在別的資料上翻書查閱了一番，不好演，想想一個武功並不高強的軍人，要跟明教裏這麼多的武功高手，鬥智、鬥心，又鬥政治（其實都是同一種鬥），自己演起來格外低調，體會到很多政治人物的「難為」，與體驗生命的方式有多麼不同，對我後來再演到有關人與人鬥的角色時，助益良多。《倚天屠龍記》，第一本細看過的武俠小說，對我的意義大半就是這個。看起來我好像沒讀到什麼「武俠」，其實已經透過朱元璋這個角色，把「武俠世界」用心、用腦去瀏覽過一次了。

不久，輪到我演的第二個武俠劇又來了，這回是《神雕俠侶》，所以再找來金庸先生的原著，仔細看。好看，一個專講愛情的武俠小說，愛得眼睛裡永遠不會有第二個人出現的小龍女，很吸引人，也很有武俠的俠味兒。但是我的角色是飾演西毒歐陽峰，武功高強，壞人的時候居多，但是仔細研究研究，揣摩揣摩，這個角色和丐幫幫主決鬥的過程，卻充滿了俠味！甚至，讓我從「俠」與「禪」當中找到許多可能性，俠與禪之間是可能有橋樑的。

金庸的武俠世界，透過他自己當年是記者式的走訪生涯，歷史、地理、民情風俗夠熟，在報導文學的豐富經驗中，寫出一個報導文學之外的武俠創作，說難沒這麼難，說簡單又絕非不用功便可天成的另一種「文學」，許

多我們學生時代，在比較文學的推崇文字中，很少看到金庸的名字，時過境遷，乃至於五百年後，當余光中、鄭愁予、張愛玲、陳之藩，乃至巴金、魯迅，不再如今天一樣被廣為人知、廣為研究的時候，而金庸的消遣式的武俠小說，可能會存在於全世界的網路上，用十幾國的語言在為人們傳說著，源自中國文化的「武俠世界」，是偶然呼，是必然呼？還是每一個偶然都有他的必然性？算了，不要這個嘴皮子。總而言之，演了金庸小說的人物之後，對金庸的創作力全然改觀了。這麼說，就對了。舉「西毒歐陽峰」這個人物來說吧！

年輕時候的歐陽峰武功已經相當了得，年輕氣盛又貪功，大概屬於武藝高強、「武德不夠」的人。如果「雄渾」是中國古美學裏的好名詞，那歐陽峰年輕時最多祇做到了雄而未渾，因為雄渾給人的感覺應該是，「雄」代表一種力量的表現，「渾」正好是把力量完成一種消融，內斂而深蘊，心態上、行為上都應有一種舉重若輕之態。可是歐陽峰動不動就會劍拔弩張，聲色俱厲，囂張、狂放，由大俠的身影中約略、偶然出現的一點浩然正氣，也給一個聰明的女人給氣「瘋」了，而且是真瘋，起碼瘋了百分之九十五，另外還剩下的五，大概就是時有時無的武功，和天下人都不容易完全忘光的「親情」，兒子。他失去了兒子，不能接受，常常把各種記憶「移植」在魂牽夢

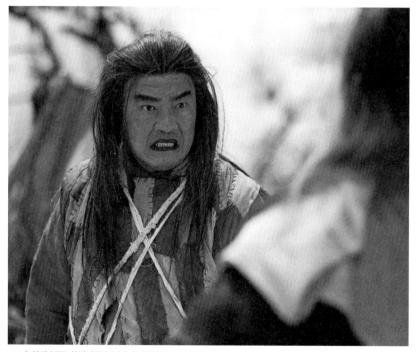

1998年於雲南麗江拍攝《神雕俠侶》飾演歐陽峰。（李立群提供）

繫的兒子身上，到處找兒子、認兒子，在暴力的瘋狂行為中，他還沒有忘了這一份情的影響力。再來就是武功了，他瘋了以後的思維是亂的，但是畢生追尋武功的潛能卻依然俱在，這一點是難得又難得的一點。

當他和老叫化子在雪山的山洞裏，二人都重傷了，透過年輕人楊過的身手來當他們的翻譯，照著兩人的嘴巴或手勢比劃出來的招式，還在比！看誰能破掉誰的招，最後丐幫幫主用竹竿在地上橫的一劃，比出了丐幫武功的最高一招，「天下無狗」，歐陽峰傻了。這時候的歐陽峰的專注，生命力是他一生最凝聚的時候，他想了半天，一盞茶的工夫，才令義子出了另外一招，居然把「天下無狗」給破了，老叫化子率性地、滿足地對歐陽峰說：「好一個歐陽峰，你真是瘋而不瘋啊！」兩位大俠，居然一笑泯恩仇，然後一起圓寂了！絕。

楊過雖然認為是歐陽峰想得久了一點，應該算歐陽峰輸，實不盡然，老叫化子從不認為有人能破他這一招，但是看到歐陽峰的回招，服氣，同意他被破了。他們到底在幹什麼？這個行為，讓我想起一種人，就好像許多得過當代棋王的人，後來被年輕的棋王取代盟主的地位之後，為什麼還在自己家裡，一盤一盤地在跟自己下？又不需要準備大賽了，幹嘛那麼勤快，是興趣

嗎？那也不需要這麼忘我地下啊！我想，他們就是不能停止追尋，追尋到一個無盡的邊際，能寫下一個，屬於他們個人，可以流芳百世的棋譜出來，這樣就達到一種，爭一時也能爭千秋的狀態，雄與渾皆能俱足的境界。

就像禪門裡說的「泰然自若」，就是隨時、隨地都能讓自己的專注力完全投入，這大概就是某一種追尋的快樂吧！演戲也是一樣，不管你在演那一種戲，全神貫注了之後才能隨意的撥弄。我的歐陽峰是這樣去演的，只是不知道看電視劇的人，感覺能與我相會否？

<div style="text-align: right">…………… 2005年01月</div>

一朵山花，還會開

我在電視劇《神雕俠侶》中扮演「西毒歐陽峰」的角色，發瘋的歐陽峰，衣衫襤褸，披頭散髮，我自己替他畫了一雙濃眉，濃得像日本能劇裡的大寬眉，黑黑的眉，破衣破鞋，在雲南麗江的玉龍雪山，拍攝我跟丐幫幫主，生死決鬥的一場戲，鏡頭很容易就可以拍到我背後奇形怪狀、亂石嶙峋的山頂，積著雪直到山腰，我們在雪地裡打鬥。山腰積雪的地方，往下走不到二百米處，有一個在三棵松樹間搭起的棚子，冒著些許炊煙，我看不算近，就纂著手，聳著雙肩，小跑過去避避風，哪怕能要到一杯熱水喝，也算一大享受吧！

跑到小棚子的門口，見裡面有一個女孩兒，約莫十九、二十歲吧！大概是彝族的婦女，在五六坪大的小棚子裡，替修築纜車的工人做著晚上的飯。她穿著一身彝族的手織粗布衣，長年累月的油和草木的黑灰，已經看不出衣服上的花紋，頭上戴著一塊紅白藍相間的粗布，像帽子、又像頭飾，還看得出是什麼顏色，自然又美麗；經常幹活的關係，她的雙手充滿勞動的紋路，身材略瘦而健康，動作俐落又輕雅，臉頰紅潤有光，大而安靜的眼睛，可以發

亮，也可以收回，長得相當娟秀，「普通話」說得不錯，謙卑有禮，看了舒服，會想多看兩眼，要完了水喝，我還藉故不走，一可在小棚子裡躲風，二可以和她多聊兩句。

她又給我倒了一杯熱水，我就更不走了，一邊喝著水，暖著雙手，一邊問她一些山裡的事，她偶而彎腰、拾柴、添火，偶而回頭聽我說話，火光媽紅了她的臉，我都想出去替她撿點柴火回來。算了，身分不對。我問我：「你演什麼人？」我說：「西毒歐陽峰，發瘋了！」我問她像不像，她說：「不像！」我就演給她看一下，她高興地拍著手，笑著說「好像」，她高興了，我整理整理頭髮，也高興著，雖然觀眾只有一個，劇場也不大……台上台下，充滿了和諧。

她很大方地找出一本小小的歌本，翻到一首歌，很禮貌地問我會不會唱，我拿過來一看，是〈擺夷的姑娘〉，我說我小時候就會，她說：「你唱吧！」我就唱了，彎彎的藤蔴喲——活潑的魚兒游呀！游呀！游在清水中，美麗地山茶花呀——擺夷的姑娘，願呀！願嫁漢家郎——我懷著小時候清晰的記憶，用我的嗓子，轉播給她聽。聽完了，看見她還在那兒，雙手放在兩頰邊，小嘴微張，眼睛亮了，依然驚訝地聽著。我問她好聽嗎？她居然有所

動容地說：「好聽。」當然好聽！我自己都覺得好聽！對她而言，我唱的等

於是某一種原版了，我估計再待下去，她會留我吃飯的，那就不好意思了，

我又藉故回去要拍戲了，歐陽峰，緩緩走出小棚子，心裡暖暖地走在樹林

裡，回頭看看那小屋，淡藍色的炊煙，更淡了，飯大概熟了，我快步走回拍

片現場，收拾了心情，準備大戰丐幫老叫花子。

我常在想，生活中那樣的快樂，雖然可遇不可求，但是並不算少見，有

一些感覺是永恆的，是不分親人外人的，只要保持輕鬆的心，完整一點的人

格，是否白髮，是否發瘋，是否手上有皺紋，歲月是否發黃，其實——是無

所謂的。而是那些過往的日子，和未來的歲月，在精神的內容裡，還會完整

嗎？

2008年02月

（林敬原攝）

沒有「規矩」，才天真

我的小孩所上的小學，有選修表演課。他現在五年級，前兩天校慶，老師邀請他表演一段〈唐吉訶德的時光寶盒〉，劇本的含義是由老師來架構的，相當好的故事，小朋友們也都熟悉這個人物，台上台下沒什麼陌生的或者不懂的東西。我的老三負責演唐吉訶德，在台上台下五秒鐘之內要由青年武士走幾步路就要變成「愈老愈好」的武士，光是這一段戲，由一個對表演剛開始牙牙學語的小孩子來說，多半是帶著遊戲和家家酒的成分去表演，但是只要在舞台上，燈光再一打，「戲」，也就算上演了，看得台下的家長和小孩，人仰馬翻、笑聲連連。

像這樣簡單而有效果的演出，自古以來就在各種不同的民族、社會、時代，或任何一個生活中的角落裡不斷地發生。小孩子，對表演這回事剛剛才要開始理解，其實對什麼表演理論、規矩都還不懂，就是出於遊戲的一種心情，好玩為目的，透過老師們的邏輯、環結相扣，便可有些看頭了。

什麼原因讓這麼沒有訓練的表演可以這麼討好呢？就是因為他們還不懂

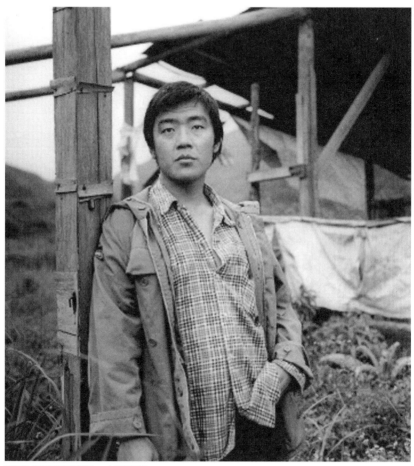

電視劇《守著陽光守著你》。（李立群提供）

什麼叫「規矩」，沒有「比較」，沒有太多約束，好玩，愈玩愈體會到一種「扮演」的趣味！因為還沒有被太多規矩鎖著，所以處處可能流露出「天真」和「違反常態」的效果，將來，如果這孩子正兒八經的學了一些表演之後，說不定還沒現在好看了。

但是，規矩遲早還是要學的，沒有規矩，幹什麼都不行，有了規矩，幹什麼都「像不像三分樣」。但是看到小孩子們想哭就可以哭，想笑就笑，想說就說的自然行為，有時真捨不得去隨便教他們一些規矩，比方說，「你在台上聲音要大啊」，比方說「說台詞時別背對觀眾啊」，比方說「排戲是很重要的！不可以不認真」之類的話，總覺得太早跟「他們」說這些，會壞了他們表演的心情，他如果祇想「塗鴉」，你就還不能急著教他如何「勾臉」，但是他也有好強心啊！也知道這是在人前表現啊！他小小的心眼兒裡，如果真來勁兒了，你得告訴他點什麼才好啊！

難哪！我演了一輩子戲了，身上還扛著一大堆「規矩」，還經常都不知道，手該放哪，眼該看哪兒呢？「規矩」對我來說，來得不早不晚。廿一歲開始學習，接觸戲劇「表演」，一頭就扎進去了，無比用功、滿身、滿腦子，綁了一些書上看來的、別人指點的、同學商量出來的一些「規矩」。可

是戲演得就是不好看，最好的讚美，也不過就是「嗯！你演得很認真」，或者是「你演得很小心，看得出來」。我就不能演得不小心一點嗎？我就不能把那個「要好心切」的東西丟掉一下嗎？

能，當然能，但是，得先把規矩學對了，如果學錯規矩了，可能演了一輩子戲，也只能停留在「自我感覺良好」上，或者停留在「失之交臂」上了。

但是，經常的「自我感覺良好」和「失之交臂」的表演，也會被不少人稱許甚至津津樂道一番，你說奇怪不奇怪？是不是因為觀眾的心情好了，看什麼都好，心情不好了，看什麼都沒味？

人生如戲，戲如人生，何謂人生，何謂戲？裡頭的事煩著呢？吔！你還不能煩，每一齣破戲都有它的甘苦談；每一齣好戲，肯定也有它的未盡之處。倒是那些花了好多時間，積累的規規矩矩的東西，要等到什麼時候才能被你或我，規規矩矩於其內，遊神洞心於其外，自由自在地表演，從心所欲，而不踰矩呀！

………… 2004年07月

鬆‧開

一個演員，每當他要去演一個角色，或者說是去誕生一個角色的時候，總是會先在自己所知道的，或者所記得的人裡面去找到一個可以讓他模仿的對象，透過模仿，再加上練習，把練習變成了一個習慣，由習慣轉換成一種能力，好像才能在觀眾面前，表演出一點點不同的東西。

可是時間長了，演出的經驗多了，漸漸的就不像當初那麼用功了，愈來愈快的會替一個角色迅速的下一個詮釋，建立好一個輪廓，再用日久熟練得來的技術，很容易就可以自以為是的去演出了。雖然如此，說不定還是能得個滿堂彩，因為觀眾未必知道這個演員的全部過去，不一定能分辨出他這個角色是重新創造的，還是駕輕就熟的，甚至於，是自我抄襲多次的一次演出，他可能祇是看到一個演員，內外連接的還蠻流暢的一次表演而已（當然，這已經算不錯的了），而這個演員到底用了多少功，還有多大能耐？觀眾未必會了解，也沒有必要去研究這個，但是，時間再長一點，一切真相也都會浮現出來了。

我的意思是說，雖然好與不好的表演都是表演，南轅與北轍的努力都是努力，對一個演員來講，重要的已經不是如何的能夠替感情換衣服而已，重要的是，多年來的我，是不是在悠悠的歲月中，可以覺察到：不成熟的我，是否有在逐漸的成熟。如果有，那麼，喧嘩式的表演態度，或者沈默式的表演態度，都可以如雷聲一般，震撼到人心的。我憑什麼敢這樣講？因為我年頭也不少了，我看過這樣的演員，也看過「只是」這樣的演員，當然，在生活中，也有許多這樣的人，和不是這樣的人。

我把話題轉個彎兒。

近廿年來，我很喜歡看日本的「大相撲」，看到那些壯碩肥大的選手們，在台上台下的心情和狀態，人前人後好多地方都有點像「演員」，不苟言笑，專注無比，為求勝利，所有的辛苦不能掛齒，疲倦的時候要裝作很有精神，狀態極佳的時候，要裝成好像一碰就會翻過去的乖寶寶。對方用搜尋式的眼光瞄過來，自己還要用反搜尋式的眼神反瞄回去，你來我往，戰鬥前戰鬥後，內心的活動，都不讓它存在於外表，反正不苟言笑到底，這點很像是動作派演員，愈沈默愈「酷」。

而相撲選手們，君子無所爭，必也「撲呼」的風度和行動，還帶著「揖攘而升，下而飲」的胸懷，回家是否挨教練罵，或者是幾家歡樂幾家愁的比賽成績，都不可以留戀，還是把它忘了，專心的把比賽一場一場的完成，這一點，又像是許多演員必須平常心接受媒體批評的一種生活態度，面對現實的過下去，演下去，演到演不動了，光榮下崗，老來凋謝，就視為自然了。

我為什麼要拿「相撲」來跟「表演工作」做比較呢？沒什麼，因為我喜歡看相撲！其實天底下有許多專業項目的內在訓練，都跟演員類似，都要講究體魄的鍛鍊，精神上、思想上的鍛鍊，繼而反映到自己的生活品質等等。

一個夠放「鬆」的演員，就是在表演上懂得放鬆的，他的耳朵一定很「開」，不是耳朵長得很大的意思，是他很能夠清楚的「聽」到對方的各種心情，當下加以判斷和拿捏之後，第一時間內，又可以決定自己用什麼情緒以及什麼節奏來應對回去，完成一次所謂「嚴絲合縫」的接球傳球的演出。

那麼相撲選手，除了要力大無窮，還得要心情輕鬆身體放鬆，放鬆到當自己的身體和對方的身體接觸到的時候，完全的可以用身體「聽」到對方的

勁道在那裡，重心在何處，然後加以攻擊，或誘擊之。那可是要千錘百煉到泰然自若的樣子，也就是說，不論環境是如何如何的不理想，他還是可以隨時隨地讓自己能夠完全投入，全力以赴，心無旁騖。這一點，不就像一個演員一般，走遍千山萬水不論環境再差，隨時隨地都能讓好戲上演，譜出生命的旋律，演出人世間的百態，而且能得到觀眾的滿意與歡聲。縱使沒有人滿意，我心要真能明白，真能聽見，好像是學無止境的，我喜歡這種練習，這種境界，雖然我還經常是在用蠻力表演，雖然我還差得很遠，但是就像剛才說的，和許多其他專業一樣，只要努力下去，反省下去，一個老演員未來的路，還是有地方可走的，只是看誰能夠表現出舉重若輕，泰然自若了。

除此之外，對於表演，我還能怎麼說呢？

雖然我還沒演完一輩子。

2004年08月

如何讓你笑

我記得第一次在南海路的植物園藝術館演話劇，大約是民國六十二年，有三十四年了，六十三年也在那裡演，植物園藝術館的場地很適合演戲，早期許多大專院校的話劇團、京劇社、軍中話劇、地方戲曲、國樂演奏都曾經大量使用過那個場地，我和表坊的第一齣戲《那一夜我們說相聲》也從藝術館開始，從第一次去演出，到今天很久沒有去，這一切悄悄的都變成了歷史。

想起《那一夜》半年創作的過程，真是週週折折，但是沒有壓力，作的辛苦，卻很開心。

「相聲劇」當然是用「相聲」組合成的一種劇，是靠大量精鍊過的語言完成的一種戲劇型態，語言節奏，表現了這類戲劇形式的風格。

正常的相聲必須讓人能笑出來，「笑」是「點」的爆發，好幾個點會形成一個「線」；一個「面」的笑點產生的時候，就是一個喜劇的主題意象的「畫面」產生的時候，所以「點」、「線」、「面」是不該獨立存在的，而

是前後可以呼應，互相依附而生的一種戲劇關係。

如果相聲演員語言節奏過快，觀眾會消化不過來，則「畫面」就無法自然形成；如果節奏慢了，「畫面」會自動消失，生不出具象的感覺來，聽著聽著，就會累了，欣賞的注意力也容易跟著減弱。

一個喜劇演員輸送感覺的能力夠準，提供給觀眾的畫面和感覺也就準確。

相聲的基本動作雖然是甩不掉「說」「學」「逗」「唱」「捧」，但是台上、台下必須能夠共享同一個文化背景，這更重要，否則無法共鳴。相聲既然是要用語言作為手段達到劇場的互動性、共鳴性，那麼新的相聲段子必須也能夠與現代的生活語言、意識形態相結合，否則容易「孤芳自賞」或「自以為是」。

喜劇的表演，經常只是一種形式，悲劇才是他的內容，就像人生一樣，既然如此，我們所創作出來的喜劇應該盡量去靠近「禪喜」，去創作一個「悲劇」，也應該看到一些「悲劇英雄」或者「悲劇君子」的意象，這不是使命感，而是一種創作者和演出者都共有的一個「覺知性」。

51

以前看過作家「簡媜」寫過的一句話，久久不忘，她說：「喜劇，乃是黑夜一般的人生曠野上，突然飛出的一隻螢火蟲，牠天真的認為，靠尾巴上的那點小火，可以把黑夜焚了。」這句話又可憐、又好笑，說明了許多喜劇裡裡外外的情調。

很多喜劇裡的「偶然」其實都有它的「必然」性，那麼許多必然，又何嘗不是一個偶然，這雖然是一個老觀念，但是這個關係很好，愈想愈有味兒。原來喜劇和悲劇，還有它的相對性存在。

一個笑話，內在沒有活力，或者被笑爛、笑臭了就沒意思了，所以演員要對整個喜劇節奏及各種劇場表演的符號熟悉，然後才能要求自己從那個角度去尋找高明。一旦引發了笑聲，還要能控制笑聲。不錯的喜劇演員，可以使觀眾笑到咳嗽為止，高明的喜劇演員讓觀眾笑，笑到一半剎住你，留住你的笑，讓你消化一下，下幾拍不設防的再來消化你前面未笑完的笑，嘩——像海浪一般的笑聲就爆發了，一波夾一波，笑到最後出了劇場，你去開車還在想那笑話還在笑，都走過頭自己的車了還不知道，又笑著再回頭找自己的車，能笑這麼久，因為意象和畫面造成了。

整個台上台下的氣氛被你製造和改變，這種功力是靠演員的節奏一拍接一拍，完全拿捏在喜劇演員的發動裡，你跟觀眾都得到笑的滋潤，笑得健康。

舞台演員的魅力，往往在於你是帶著一個舞台一塊兒跟觀眾見面，所以在排戲場裡就要盡量去熟悉和你發生關係的任何事物。演出前的暖身也非常重要，暖身不是每一個戲都能成功暖好的，暖不好，演員會更緊張，或者找不著安定感，暖好了，一個晚上渾身解數下來，都不覺得累，甚至於你在台上一個轉身，整個舞台就好像是跟著你轉的，舞台是你，你是舞台。

喜劇的效果會發生在那裡，需要演員去感覺，去看到。看到了就可以接球，傳球，把球打出去，打到最後一排去，所以接球傳球之間的好壞，牽涉到演員們的整個訓練背景，否則只有專心也未必有「笑」。

一位好演員，不要害怕暴露自己的弱點，也不要故意暴露自己的弱點，把肉麻當坦白。

演舞台劇不是為了過癮，是一種服務，一種「給」（托爾斯泰《藝術論》藝術是以服務為宗旨）。觀眾的掌聲是另外一種依附在劇場裡的情感，你要尊重，要感謝。不是讓演員來稀罕和寄望的。靠掌聲你能活多久？人家也許

第一. 台北文化. 愛情. 人心.
二. 電視的開始. 生活的轉變.
三. 抗戰. 內博. 默片精神. 社會背景
四. 五四時代. 記性. 忘性.
五.

（那一夜我們說相声
工作草稿之一）

太后老佛爺, 慈禧, 什么都喜欢, 就是不喜欢洋
人. 不許提維新罢誰想改祖宗的章程. 誰就
得掉腦袋. 英法聯軍燒了圓明園. 老佛爺心裏又窝
囊, 又不敢生大气. 找到了義和團的大師兄曹福
田, 見見賞他 2000 两銀子. 会同军罢張德成.
搞了个天下第一團. 先是在光緒 26 年 5月15.日
本使館書記杉山彬在永定門外迎接日本領事被
甘軍哚喀一傢伙殺了. 割了好几大塊. 仍在掌上出
5月24 德國公使克林德. 在东單牌樓前被敎
这一教外国人光, 也有理由了, 英 管跟著果
二天義和團又下令圍改东交巷的各国大使館.
殺了人家好几个. 自己也死老几个. 咱们中国
人死几个没人含言語一声. 可外国人要死几个.
人不得了了. 八国一商量好机会. 马上在 8月14
联軍八国聯軍攻北京. 結果咱们这回

李立群當年《那一夜我們說相聲》的工作手稿。（李立群 提供）

祇是一種無奈的做人的禮貌。戲要是沒有演好誰最倒楣，觀眾，花錢認栽，演員呢？回家檢討下回再來。

所以在台上「服務」的時候，在「晚宴」結束的時候，成績再好，都不能留戀，再不「好」，把它忘了，最主要的是，還有時間……還有時間……讓你去做「工」。生生不息的去為人們做工。做不動，怎麼辦？退休。下台鞠躬。戲要是沒演好誰最倒楣？觀眾，花錢認栽；演員呢？回家檢討下回再來。

以上言語，若有不當，尚請方家君子多多指正，立群自當頂禮書紳，安靜的聽，感謝。

............2005年04月

新聞變成連續劇

好朋友之間的談話，總是從詢問對方的近況開始的。近來讀什麼書啊？家人如何啊？有什麼演出沒有？生活上有什麼遭遇？因為是出於老友的關心，所以每次也都樂於向老友傾訴。

近年來的表演圈子，在「質地」上真是有些不同於以往的變化，請容我傾訴一下。尤其是「連續劇」，影響太大了，大概可以從去年年中開始算，我們發現一些從事各種行業的人都進了「連續劇」的表演，一直到今年的三月十九日，也就是三一九事件，使這齣社會連續劇連到一定的高潮，令人興奮的是，高潮迭起了好一陣子，久久不衰，直到五二〇暴動，被主角「認為是險些造成叛亂」的一堆「臨時演員」被平息，和平收場。電視台的服務是一再重播，一方面是就怕和平了沒戲播，一方面是讓觀眾陪養出冷靜的眼力去扮演一個長夜漫漫的觀「星」人，不斷的看到各種不同面目，不同動機，不同扮相的新演員上陣亮相，成為亮眼的新星，當然不小心的，也蘊育出了柯賜海、「許什麼美」之流的子星星，看到那些門派型與組織型的新演員們，對連續劇充滿了無限的嚮往與躍躍欲試的追求，觀眾雖有不耐煩者，但是重

播率太高，不看也難，只得來者不拒，一一接納。

在這一齣連續劇裡演出的演員，人數太多了，然而質地大多相似，只是旗幟不同、色彩不同、角色性不同，但是也可能有一天又變成都相同了，那可能就是大結局了。不行，我的智慧是不能夠做這齣連續劇的劇評的，這戲太複雜了，格局太大，製作費太高，可是劇情的格局又好像「小鎮風雲」。不管這些演員平常在電視上如何的「騷首弄姿」，我們這些熱情觀眾們最好別太入戲，只要冷靜的在家裡「挑肥撿瘦」也就是了。別忘了，一個「忠於表演藝術」的人，是不會輕易去參加這種連續劇的演出的，因預算太高了；任何一件事情的代價都應該是有限的，否則就算我們這齣「小鎮風雲」變成了一齣「開國大戲」也未必幸福啊！民脂民膏啊！代價大啊！

生活中風雨飄搖的，還是有一些美好的事情，願意真誠的告訴大家。

最近帶小孩去看了一部老少咸宜的電影，法國片，好看。那是一個發生在一九四七年的一個法國鄉下的兒童撫養院裡的故事，撫養院也是一個戰後的小學校，學校裡的環境看起來是黑暗，複雜，缺少愛心，以暴治暴的一個地方。

其實所有的小孩子都希望能有溫暖，就看大人能不能給得出來了，如果他們幼小的心中已經對得到溫暖這件事絕望的時候，他們可能就會變成一匹狼，翻牆而出，去外面的世界，「諸善莫作」「眾惡奉行」了，可是就在這無可救藥的悲觀之中，來了一位貌不驚人的代課老師，年紀已有半百，卻仍然是「代課」的老師，可見得他多不會「做人」了。

但是自從他來到這個學校之後，漸漸的好看了，觀眾在又哭又笑的過程中，自然而真切地再度感受到，這個世界上並沒有永遠的黑暗，生命的一切終究是美好的，值得經歷的。電影的笑聲裡，有智慧，有性情，有寬容，有戲謔，林語堂一再描述的莊嚴和幽默，大概也就是這樣吧！

在辛苦的環境中，孩子們兩三聲笑聲，就像穿雲而出的陽光，哈哈哈哈聲中，我默默的拿下眼鏡暗擦淚水，真是一群忠於藝術的人拍出的好戲，導演真不是一天長大的，能這麼真誠流暢的拍出一部人性的光輝的片子，代價又不大，影響甚深，心胸舒暢，看完這部電影，想珍惜身邊的每一個人，可是一回到家裡，打通電話又看到那齣沒完沒了的「連續劇」，看完了想殺人！這兩種不同質地的表演差別真不小。

我拿這兩種不應該比較的劇種比了半天，不外是想掙回點民脂民膏，希望您看了只是笑笑，不以為忤，感激。哦！對了，那部法國電影，名字叫做《放牛班的春天》，最近就在台北的電影院放映中，代價不大。真的。

.......... 2004年09月

戲夢人生

在人生如戲、戲如人生的這一句俗話裡，常常令人感覺到戲和人生存在著一種，可以互動的微妙關係，可以透過各種人、各種事，一再的被提出來，當成感嘆性的符合來用，贊同這論調的人也居多。

稍微上點年紀的人可能就會認為，不論那個階層的人，尤其是做政治行業的，做大小生意的商人，甚至於搞藝術的、學法的、執法的，乃至於為人師表的，為人祖父母的，包括出家去修行的僧侶們，都多多少少需要研究一下表演訓練，來完成他們適當的情感表現，練就一個處世圓融的修養，去領導人或被人領導，生活中不需要表演，就可以自足而自得的人，多麼令人羨慕。

這言下之意，好像「表演」不是一件好事，而是一件設計好的、可以騙人的事。當然不是。「表演」本身是沒有是非善惡的一種單純的技術，祇是運用這種技術時的目的、和覺知性，高明不高明而已。

人與人之間在一起長久的相處、共同生活的狀態，要處理多少複雜的事，來平衡內心的七情六慾，七情六慾流露出來的動力要如何管理，如果出家人

的禪定和慈悲是唯一的真理，那得到真理之後呢？人生的大幕還是沒有落下，生命裡的喜怒哀樂，仍舊在曠野裡隨時舉行著，所以禪定出來以後還是要跟悲苦的大眾站在一邊，犧牲奉獻自己的生命，稍不專心，又可能要靠「表演」來塗塗抹抹一下。

當你的心情與眾不同時，常常會覺得人類生活的差異，好像是住在不同的星球裡，但是真讓人嚇一跳的是，他們居然只能住在同一個星球裡，想摸的摸不著，想看的看不著，想吃的吃不到，想買的買不起，想賣的賣得不理想，以為很滿足的人，突然又自大起來，已經很富足的人，心中卻充滿了迷茫，身經百戰當了三星上將的人，在立法院裡動輒得咎，在各種局面下，為了不讓生氣而顯示出技窮，為了不讓舒服太快溜走，人到底要怎麼樣，才能永遠滿足一個無底洞的胃口呢？簡單地說：學學表演，人的種種愚行罪行，就不能再說是上帝沒把人製造完全了，可能連上帝自身也沒有被完全塑造呢，徬徨的人，緊張的人，焦慮的人，並不富裕而成天只會在家看電視的人，自利主義、安慰主義、勞動主義、靜思主義的人，隨時都會碰到意想不到的門檻，那就得把「表演」善意的拿出來，連小狗都需要撫摸，何況人呢？如果你無法表演撫摸，起碼要有一個願意撫摸的心。

人在生活中，歷史裡，看多了表演，很多思想、哲學、定理、智慧，似乎都是由表演開始認識，開始熟悉，開始被自己再表演出去，它已經不是賣票不賣票的問題了。既然一切的需要，都是由心開始的，那麼曲終人散的時候，還是要回到心裡去睡一覺，可是人還會作夢啊！有夢就有希望，這又把人叫醒了，必須繼續表演下去，演著演著，連大自然都被派上了角色，「風」可以像一個飛賊一樣，快速地到你身邊卻又突然消失；「雷」是誰把你當成一種憤怒和激烈的角色，每當小說裡需要憤怒的時候，你的出現，就是一種極至；「水」又是那麼幸運的，既可選擇當強暴者，又可以呈顯溫柔。

人如果不懂得研究一下表演，悲劇和喜劇依然隨時能夠發生。只不過是外行的看你的熱鬧，內行的瞧出你的門道了。

如果說讀書是要選夠格的書讀，那麼看戲和演戲，也都要選上好的戲，但是好書不多，好戲也不多啊！否則這世上怎麼會有那麼多沒有知識的大知識份子。讀一本好書，勝讀十本壞書，因此要懂得計「質」，計算真正所受的影響，排「戲」的時候要認真，數量算什麼呢？我演了快兩千集電視劇了，您要是都看過了，對不起您，那可能等於您看了「萬卷」廢書，或閒書。各

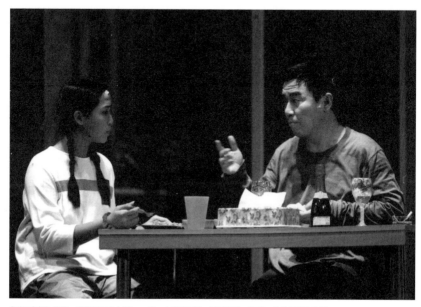

《再見女郎》劇照。左邊的劇中女孩，11歲，小學五年級，個子跟我一樣高，是我自己的女兒。（果陀劇場提供）

位看官，各位演員，大家要懂得「不下廢棋」，不該浪費生命在無意義又無益的事上，否則，你演了一輩子戲，看了一輩子戲，可能都還不清楚，誰是人生？誰是戲了。愈活愈不能明白了。

人生的路並不長，如果人生真要如戲，那麼這齣戲的藝術性，可能就在如何「經濟」了。希望您可以經濟好您的「戲」與「夢」。「說」比較容易。

............2005年05月

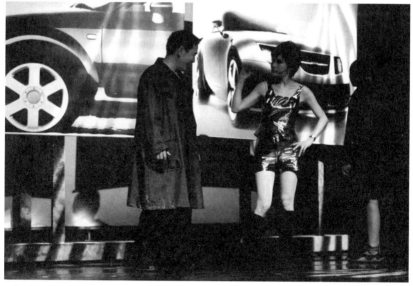

人生果真如戲？圖為《再見女郎》劇照。（果陀劇場提供）

說謊的藝術

有一天，我想算算看我這輩子說過幾次謊，就算從三歲開始長記憶吧！我算到七歲，就已經算不出說過多少次謊了。那麼跳開來，只算這七年來所說過的謊吧！更慘，更算不下去了，其中不乏跟最親密的家人所撒的謊！這到底是怎麼回事？是我想反省反省人生？還是想炫耀自己的坦白？還是純屬對人性的好奇？還是真的想觀一觀自己？還是都不是，只是自我在跟另一個自我找找碴、解解悶？我都不知道，只知道這輩子是撒了不少謊。

我又不是天主教徒，能找位神父，幫我告解一番，活過的，後悔晚矣，還沒來的，又未必能下得了決心，走一步算一步，真覺得人生有時難免苟延殘喘！什麼才是真的？生活是這樣地複雜。愈是覺得自己生活得很單純的人，可能他的內心，更看不到自己的複雜；真正覺得世界很複雜的人，心中說不定反而無惑可疑了。真是「騎牛不知往何處，幾經家門又回頭」。

在禪門裡，有尋牛、見牛、得牛、牧牛、騎牛歸家的喜悅，但是，沒人告訴我，牛不聽話怎麼辦啊？更好，就把喜悅放在原地。可是，脆弱的靈魂，

疲倦的我，承載不起多少的「美」，或者也可以說承載不起多少「痛苦」，演員多麼需要在具象、抽象的生活裡「捕捉感覺」，而這份能力，我好不容易把它稍微磨利了，馬上又被生活和工作給磨鈍了。

這些年，我需要的是愈來愈多的休息與準備，為的是，前面還有沒演完的戲，如果聖人說的「拭刀而藏之」，視為庖丁解牛的必要工作，那我的刀，老是不夠用，或者是拭了不少的刀，卻經常會遺失，該用它的時候，找不著了；我看著牛在等我，牛看著我在扼腕。牛讓我騎，我學藝不精，牛都替我著急。

演員的生存，是以他的覺知性為基礎的，各種覺知，因此在許多感官記憶、情緒記憶，或者乾脆說，在人生的掌握上，我寧可認同於藝術家，而非哲學家。藝術家實在，庖丁就很實在，實在出了他自己的藝術，我明知道「色即是空、空即是色」，可就做不到「遣色」而「觀空」，那太無情了，無情怎能生出感覺，生出慧眼。說錯了你就打我一巴掌，我經常睡著臉見人，岔題了。

每次在揣摩一個角色，在組合一個情緒的時候，我的腦子，是待在人間

的喜怒哀樂，而不是在天堂上超凡的冥想。除非，我真的累了，累得演不動了，想不通了，感覺呆滯了，那就乖乖地坐下來，安靜下來，去冥想，冥想這一切形形色色，都是由「空」生起的，萬一體驗得愈深，也許得到的和平，就愈無限。不知道這種感覺跟「禪定」有沒有關係，反正是有點「洗盡鉛華」的意思。奇怪，古人怎麼會知道化妝品裡含鉛呢？岔題了。

我靜坐的經歷和資歷都淺，體會當然也膚淺，但是在現今這個什麼都貴的社會，講求消費的質與量的年代，靜坐，最便宜，深的不敢說，「洗盡鉛華見本來」，倒應該是真能靠譜。「見本來」的究竟為何？我應該不知道，但是，落光了樹葉的枝幹算不算一種本來？如果算，那靜坐對於我，還是實惠的。

如果你是一棵樹，想把那些葉落掉，以我的經驗來說，不太難，難的是，葉子落完之後，感覺乾淨了，乾淨不了多久，葉子又冒出來了，想讓它落在「空」裡面久一些，不易。做一個消化能力強的人真難啊！

誰不想惜春，可是又不能因為惜春，而錯過了夏、秋、冬。這話我都不知道背過幾遍了，人生的生活和享受，享受和貪戀，貪戀和修練，它們經常是一個學校裡的同班同學，難棄難離，在這種夢幻班上上課，又不太用功的

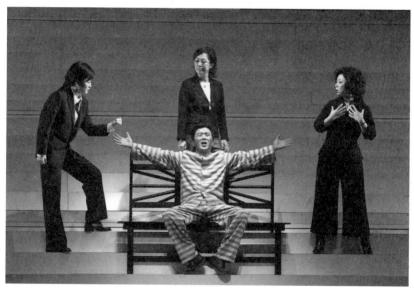

《我的大老婆》彩排劇照。（林敬原攝）

我，等著罪受吧！虧得這個班裡還有「愛」，愛我的人，我愛的人，他們變成了唯一的真實。就讓他們的愛，照著我向前行吧！

最近要演一個戲，我要演的牛，很不聽話，很狡詐：話說《我的大老婆》，是果陀劇場第四十幾個戲了，也是我在果陀由《再見女郎》、《ART》之後的第三齣戲，劇本是由編劇先寫完一稿，大家開會發展，以後再修出第二版，再經過梁志民導演刪刪減減成目前的定稿。我因為深深知道，國內舞台劇本，二三十年來，好本難求，但相對的，也有部份忠實導演，就要挖空心思，來保護這個戲，那就可能事倍功半了。或呈現現在台灣生活狀況，以及人心可貴的創作一面，即便有些常見的不高明處，往往也無力可施。

好在，舞台上，除了精采的劇本最為重要之外，其他的，如舞台視覺效果的設計，演員的表現，都要全力以赴地去實現。本土劇作，除了表現本土的文化外，還有許多劇本創作本身的專業，需要加強的地方，否則，演員和導演，就要挖空心思，來保護這個戲，那就可能事倍功半了。

《我的大老婆》開演了，我們不敢說它是多完美的劇本或表演，但是，當一件事情，你知道大家都在盡全力去表現它的時候，而且，箭已離弦，接下來的事情，就是要有勇氣去接受觀眾給我們的批評和指教。

戲，散了，還有別的想不到的戲，仍需演下去，跟這塊土地一起滋長，一起成為過去。真心地願您，看每一齣戲，都有不虛此行的感覺。如果我又在撒謊，希望這謊撒得還夠委婉。

⋯⋯⋯⋯ 2005年05月

演員要怎麼幹一輩子

又要出發了，又要離開家人，裝做很瀟灑地跟每一個房間、窗戶、茶几，和家人、小狗，花園和水管，說再見。幾個月不見，還好現在有電話，還好有電腦視訊，要不然真跟古人一樣，「家書抵萬金」了；什麼事也都有相對的一面不是嗎？古代交通不便，出遠門動輒幾年，客死途中，客死異鄉，思念故友，描寫離情、寂寞的、精采的詩詞也特別地多。那都是被寂寞給憋出來的。沒錯，孤獨是容易體會沉靜，但是孤獨也容易讓人胡思妄想，把自己給困住。

離家就離家吧！不但要好好地出門，還得要更好好地幹活，不管要拍的那齣戲，有多麻煩，還是有多破損，我都一定要常想起塙他哈根寫的《尊重表演藝術》裡面的一句話：「演員，就是為了要滿足編劇、導演、老闆，一切工作人員，把自己累得跟『狗』一樣，也不抱怨。」你別不信，我還經常這樣地鼓勵自己，因為相對地，以上那些工作的人，不也是要把自己累到一定的程度，也不能抱怨，所以也沒什麼不平的。

愈要離開家的時候，愈覺得家裡是「窗明几淨」，充滿情感，一路上會不停地想，直到下了飛機，走在北京或者任何一個大陸的機場裡，才開始收拾心情，專心面對工作。也只有專心地去體會工作，才能不胡思妄想，也只有把握當下。跟家人再見面時，才會什麼都好。否則，後果可就精采了，嚴重的人，會有家歸不得，為什麼呢？原來「心」已經回不了家了，如果心成了流浪漢，再聰明的人，你說他幸福，我都不相信。

這幾年在大陸拍戲，劇組住哪裡，我就住哪裡，旅館一般都屬二星級，往後大概也高不了哪去。其實老闆找我們去幹活，哪個不想多節省一點，所以只要有熱水洗澡，自己換一個亮一點的檯燈燈泡，擺上自己帶來的文具、茶壺、香具（沉香、香爐），家人照片放在抽屜，買一二盆可以澆水的花，或常綠的植物，偶而帶著老婆畫的畫稿，牆上一貼，稍稍妝點一些自家的東西，只求「窗明」和「几淨」，倒也能安心度日，工作不懈，「懈」也不成啊！這年紀工作若有懈怠，別人表面上不好說，私底下會瞧不起我，划不來；而且奇怪，演戲這個工作，你要是愈偷懶，人愈容易累，愈專心不二，時間過得愈快，拍完了，後悔的地方也會比較少。但是住的地方，不見得要豪華、體面，只要不複雜，安靜、乾淨，足矣。

以前年輕的時候，不知道怎麼演戲才叫好，只聽朋友說：「那個演員真好，演起戲來好鬆。」我們都看得到別人怎麼鬆，可是自己就是鬆不下來，好吧！那就把目標「《ㄥ」在鬆上吧！於是每天都很《ㄥ地去注意如何讓自己「鬆」，已經很《ㄥ了，又怎麼能鬆呢？因為年輕，殊不知，「鬆」哪裡是一天兩天，或一年兩年，就可以上得了身，出得了功；因為「鬆」這個字，意思多了去了。有天生就很活潑的歌手，先天就迷人的眼神，家傳的長相和微笑，這些也都是不必苦練，就已經擁有的一種「鬆」，「先天」，是不能夠去計較的意思。

拍戲或演戲前，專心地做做體操，能幫助一點鬆，練習的次數愈多，愈容易鬆，要強的個性，也會不放鬆有關於「鬆」的體會，台詞熟練了容易鬆，入戲入得對容易鬆，「要好心切」容易鬆，鬆到一定程度之後，鬆不出來了，怎麼看，還是「要好心切」而已，不管什麼樣的角色，執行的是何種情緒，內在控制表演的你，一定要愈輕鬆愈好，輕快，舉重若輕，演錯了別怕，別在意，別受到影響，免得愈來愈糟。

我幹嘛要提鬆不鬆的問題，因為看到太多我喜歡的好演員，甚至好導演，不是為了鬆而鬆，就是過《ㄥ，過《ㄥ的演員，就算你的表演很鬆但是浮，就算你演得深，但是單，就算你演得「酷」，但是你過於期待觀眾掌

聲，就算你收放能自如，能深能淺，亦莊亦諧，但是外功的依戀，多過內功，真的能像一副好字好畫那樣「意在筆先，氣韻生動」的表演不多。

反過來突然說一句話：「戲乃屁也」，這是上一代的好演員們，反而說過的話。「屁」是什麼意思，學問太大了，真的，先別急著說破「屁」的學問在哪？但是，它總要被人放掉，或被聞到，或被忘掉而已，端看我們自己的「心」平等不平等了。

有了「窗」「几」，才顯得出、盛得下，那個「明」跟「淨」。那個「明」「淨」，可真是跟「修道」無關，一有「修道」兩字出現，表演容易走火入魔，要不，就容易餓死，跟是否就能「鬆」無關。

那麼，演戲除了演之外還有什麼沒有？沒有了。演之前，什麼都可能有，演完了，就什麼都沒有了。就是再演下去……而已。

大陸的豫劇皇后常香玉女士，說「戲比天大」，說的非常好，相聲大師侯寶林先生，說「觀眾就是上帝」，這都是對後來的演員們很有啟發作用的話；那麼，我們怎麼可以輕嘆一聲之後，說「戲乃屁也」？大概只有演了一輩子戲的老演員，才深有感受的能說出這樣謙卑的話，自然致極，真。

2008年08月

演員，老了

年輕的時候學習表演的狀態，是傾向於「用力」，用外面，用不同的節奏，用簡單而明確的情緒，用自己天生的身體材料，包括體力、耐力、聲音、眼神、身材、走路的步容等等，光是學這些，其實就夠忙的了。還得在電視劇三部攝影機聯合作業之下，每天得錄製出一集六十分鐘的戲，在這樣的高壓環境裡，訓練出快速背好台詞、想出招數、組合情緒，讓不成熟的自己，如何在眾多演員的表演中，找掩護，找台階，找漏洞，找鏡頭，繼而找表現，找角色與戲的關係，繼而找毛病。有人NG的時候，趕快找劇本，在亂軍之中，迅速地再自我複習複習，那真的要亂中而能有定，狠狠而不失尊嚴；慢慢地，也會找到這齣戲，那裡可能有多好看，或者有多難看，回去以後居然還有力氣去告訴朋友、家人。

當然，還要在經年累月的精力極限的狀態裡，找到抗壓、舒壓，乃至無壓的方法，「無壓」大概不太可能，那只是長期演員生涯中，偶而會出現的一點珍貴的感覺而已，搞不好還是個誤覺。

表演的工作是很難「老王賣瓜」的，觀眾自有日久見真章的雪亮，所以閒時，與生活百態中的各種類型的觀眾聊聊天，都經常會讓一個演員受用很深，端看你去不去發掘、調查和反省了，我自己只是有這個感覺，還不算有這個習慣的人。

去演電視劇的劇本，有許許多多的地方，是應該不斷地被導演、編劇、演員，或者任何一個，與製作過程有直接關係的人，共同被討論，或者刪改。我尤其不喜歡碰到堅持不肯改自己劇本的電視編劇，我甚至不清楚，他到底終究是要保護觀眾，還是保護他自己的什麼。如果你的劇本好看又好演，自然不會有人想多事去改動它，如果有人改得不得當，別的演員或者導演自然會去勸阻。在電視劇的領域裡，如果太固守不准變的態度，容易傷到編劇自己的心，那是非常可惜而不一定有用的事情。

好，我就是一個喜歡改台詞的演員，當然要在大家公認不是「老王賣瓜」的動機下，適當地提出改變的台詞，那不能算是「脫稿演出」，「脫稿」，是很容易變成嚴重而不易討好的行為，反正屬於「脫」的事情，都是不能輕率的。

年輕的時候經驗不夠，所改的台詞大多屬於一些虛字，或者幾個語助詞等，目的是使自己的表演能稍微流暢一點；再來就是把一些像「我可回來了」改成「我總算回來了」，把「難不成」改成「難道」，把「該不會」改成「會不會」，把「他把手放在頭上了？」改成「他怎麼，怎麼把手放在頭上了？」之類的小地方。

漸漸地年齡大了，膽子也大了，可能捕捉劇本裡感覺的能力，也稍稍加多了，就會開始提出更多，自己對全劇，或對自己的角色的一些意見。這時候就要小心了，得罪人往往就是在這時候，而且很容易一得罪就是一輩子，等你這短處都改過來了，別人還是無法忘懷，你當年那付壞樣和不懂得溝通的嘴臉，事後你自己應該還會承認！真慘！我就是曾經從那條小路，走過來的野蠻人，現在真是好得多了，所以才敢說出來、

這幾年，年齡大概是真的大了，改起劇本來，幾乎自由自在地都有點不好意思了，可是導演和老闆還都歡迎你改，真是改得手都軟了，不想改了，可是就這樣算了嗎？不行啊！總覺得對不起角色，對不起觀眾，對不起酬勞啊！好吧！在不影響做人的原則下，能改就再改吧！真是有意思（其實一點意思都沒有）！

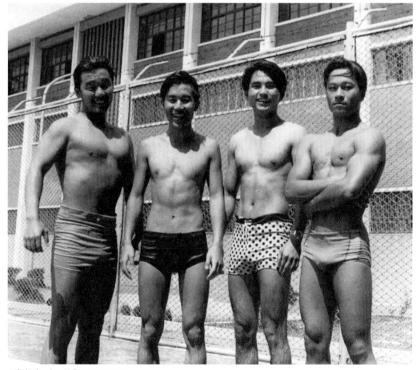

四個新兵，左一是我。（李立群提供）

在舞台上的表演，近年也大有不同，不是改台詞，而是清楚地發現自己的體力，好像秋天的落葉一般，自由地下降。記得在四十四歲以前，在表演工作坊演的最後一齣義大利鬧劇《一夫二主》，一齣能累死人的戲，從頭到尾，故意不站直了演，隨時有一條腿都要彎曲地站著，不是站不直，而是為了使角色好看，反而會讓演員更累，可是當我演完了幾十場，一點都不覺得什麼？為什麼？有體力。

最近不一樣了，在排練的時候，就開始在尋找可以讓角色暫時鬆弛的地方，節約自己的力量，學習在舞台上「休息」。這種情形如果在台上被看出來了，是屬於很不好意思的事情，但是相對地來說，一個演員如果能夠擅於這樣做，那是好的，人嘛！都會老嘛！老了好不容易戲演得稍有火候了，體力又不行了，那心裡會多不自在，雖然你還必須得自在。

真的，一個演員愈老，可能愈容易透過「角色」這個位子，把自己最內心、最隱密、最有趣的一些情感細節，堂而皇之地暴露出來，您想想，正值表演可以好「玩」，可以用「玩」的時候，他沒了體力，那不是等於終於買了一輛法拉利，可以來好好飆一飆，但是卻再也沒有錢買汽油了。

或許硬能湊出點錢，但是只能買二、三公升的油。您別笑我，大家都差不多，沒有人能愈老愈有體力的！所以朋友們，買車幹什麼呀？賣車多好呀！

我怎麼講到這兒來了？老了。

．．．．．．．．2005年09月

上海一九七六

我四年前前往上海，參加電視劇《半生緣》演出，認識了當時的導演之一胡雪楊。胡雪楊是巨蟹座，感情豐富，對演員表演的觀察力特別細膩；跟他合作，對演員來說是會有收穫的，所以我參加了他的新片《上海一九七六》。二〇〇七年初開拍。

一部電影如果主題過強，容易有骨無肉，生動不起來；如果細節過強，容易成了一盤散沙，失去故事張力。胡雪楊非常明白這一點。

一九七六年，對全中國人來說，是一個最重要、最緊張，也可以說是最疲憊的一年。那年，中國發生了唐山大地震，又相繼失去了三個偉人：毛澤東、周恩來、朱德。

《上海一九七六》是敘述兩個家庭長輩之間與子女之間的故事，簡言之是透過劇中人的故事，來闡述當時的上海大都市裡活著的人們，一種生存的狀態。

文化大革命對全世界來說，各有不同的觀點，當然要以中國人自身的觀點最為重要。對沒有經歷過、卻又都是中國人的台灣而言，很自然地會把「文革」看成是一段深沉哀痛的歲月；可是在《上海一九七六》的北京記者會上，胡導演稱那年代為「撼天動地」。我覺得也蠻好，人總是有超越各種痛苦的能力，從痛苦中繼而平靜，繼而走出來，繼而悲天憫人地回頭一望。

當一個人不再自憐，抱怨就會停止，真正的成長也就開始了。

我喜歡這部電影的精神：一個人只要是去關懷、去愛他人的時候，他的行為就是天使。

我在這部戲裡主要是和一位法國演員演對手戲，他是法國的一線演員，名字叫做讓‧雨果‧安格拉德（Jean-Hugues Anglade），我們都叫他「讓」。一般他都是很謙虛地就「讓」了！真是名副其實。他主演過許多好片，在中國最出名的是《巴黎野玫瑰》，以及盧貝松導演的《尼基塔》（台譯《雙面女蠍星》）。五十歲左右，很放鬆、很內斂。「資深演員」往往就像一個資深的鞋匠，或是資深運動員，資深廚師，只要一接觸，不久就會互相聞到對方的功力，或者是聽到對方「專業的領域有多深、多廣」。

我們兩個同一天在上海下飛機、見面、出發去安徽省宣城，到郊外一個叫白茅嶺的山村，當年有個大的勞改營，我們的戲都在那裡面拍。攝氏零度左右，沒有空調，熱水有限，住宿環境不比勞改營好到哪去，但是心當然是自由的。

從一見面，我們都很平和地在注意對方，和不注意對方。我算是老大陸了，他第一次來中國，凡事都新鮮，用法國式的禮貌和輕聲細語，問答各種問題。我也算是資深演員了嘛！所以很自然地就用很爛的英語，放鬆地跟他聊，我最喜歡看到他聽不懂我在說什麼的表情，法國人「刻意中的隨意」在他臉上表露無遺。

拍戲前，我們就要設法去發現對方，以及令對方發現自己，讓大家都可以感覺到我們是站在同一邊的，尤其是這兩個角色。

他演一個從法國到中國來的傳教士，與一個舞女發生了感情，生了異國血統的孩子，受到「文革」衝擊進了勞改營。外在生活當然難免飽受折磨，可是內心卻經常寬廣得過度，以至於半夜睡覺經常大笑出聲，能把一整條走廊的牢房都吵醒，變成他的一個問題。

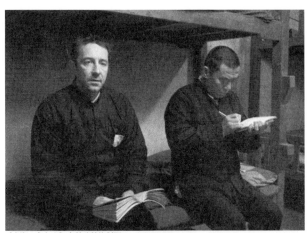

《上海一九七六》中勞改營的劇照。（李立群提供）

休息時，讓‧雨果‧安格拉德在背台詞，我在想事情。（李立群提供）

我演一個國民黨特務，空降時被逮到，進了勞改營。我在勞改營已經八年，他則剛來不久。全世界的情報員，都應該把自己嚴格訓練成一個沒有特徵的平凡人，不感情用事，永遠不懷疑自己的目的；只是悲喜從不形於外，但不能凡事都無動於衷，那就不是人了，是機器人。這是我對這個角色的理解。

兩個渾然不同的角色，來自境外不同的地方，不同的職業和個性，在嚴密的監督下，睡上下舖，一起勞動，上思想課，卻也能安安靜靜地形成了雙方交往與信任的友誼。居然利用各自的特長合作：他在心裡構思創作了一部有關人權與法律的書，但不能寫出來，我就用情報人員的特長，把經常在唸的毛主席「老三篇」，改編成密碼。出了勞改營後，我再幫他破譯成書，在法國出版。

他後來死在牢裡，為什麼呢？一九七六年，偉大領袖毛主席去世的那一天，舉國悲痛，如果你笑或者是夢話說得不得當，都會引起嚴重的批鬥，在那年代，這是很自然而合理的。結果，那天晚上他又做夢，夢見他和他的情人在天堂裡，美麗的對話，所以他睡著睡著又笑出聲來，而且是大笑，全部的人被他吵醒，看著他，他笑醒後，愣在那邊看大家，轉身看了我一眼。我

這個情報員，居然掉下了眼淚，雙方眼神之間，都知道，他這回死定了。

他的表演，我非常欣賞，而且成功；我們這兩個演員，是從陌生，很快地就能互相信賴。讓‧雨果‧安格拉德，胡雪楊導演，以後很希望能跟他們再合作。

.......... 2007年03月

姚老就像一盞燈

姚一葦老師，很年輕的時候（約莫四十多歲時），學生、同事就尊稱他「姚老」。

一九七三年，我還在海專唸書，跟校外的大專學生，參加了由李曼瑰教授組織的中國青年劇團。當時這個劇團的成立，是有想法的，所以來教我們的老師，雖然才短短三個月，每天三小時的課，但是都很認真、熱情，傾囊相授，也是當年戲劇界老師們的一時之選。

姚老當年在文化學院，已經是重量級的編劇和戲劇概念方面的老師。在羅斯福路上面的一個老樓裡，狹小的教室，像在上補習班；其實就是補習班，只是老師們都特別地好。姚老上課，不准聊天是早就出名的，幾十名學生，因為他的嚴肅，都鴉雀無聲地低頭記著筆記。有個笑話是：他講得專心，學生記得也專心，有人把姚老咳嗽的聲音也記進筆記裡：「布萊希特（咳）的作品有一定（咳）的東方色彩⋯⋯」

沒記錯的話，他是個快樂的「牡羊座」，但我好像很少看他上課開過玩

笑，私底下倒是輕鬆快樂，上起課來，連他轉過身去的背影，都莊嚴肅敬，不可輕浮。真是奇怪，有這麼嚴肅的牡羊座嗎？想想，好像有，我爸不就是這樣？在大陸打了半輩子仗，沒啥好快樂的，到台灣，窮得家裡都能有一根電線桿，更沒啥好快樂的。

他們倒是有一點都很像牡羊座，就是對一件事情，盡了一切努力之後，彎有勇氣接受他們自己的。他如果是個文學家，他可能會是個天真愛笑的文學家；如果學哲學，他就容易是個愛笑、甚至愛哭的哲學家。不管愛笑還是愛哭，他很懂得沉思的需要，他熱情而衝動，盡在他通往清醒的創作的途徑裡，尤其是他寫的那幾本《戲劇論集》、《藝術的奧秘》等。

我當兵的時候，帶著那兩本書傻看了一年多，沒太用功，不是我對戲劇不感興趣，或是不想充實，而是他的文字，太嚴肅了，除了頂禮膜拜之外，幾乎不容易打通我對藝術認識的茅塞。這個不是貶的意思，也許他的書對許多別的學生是很有意義的，對我最多只到寫意。固執得來說，我寫的意到不到位，也沒什麼好大驚小怪的。這話，姚老是絕對不愛聽的，但是他不會不讓你講，他的個性，其實有太多事，他看不順眼，有太多人讓他真情落空，但是，他總是會回到他自己沉思的途徑裡，消融那些情緒。

後來我發現他在給學生上課的時候，不僅只是嚴肅，有的時候講到他喜歡的西洋戲劇作家，像莎士比亞、莫里哀、契訶夫，他恨不得能表演給你看，用他的語言和情緒，寫意地表演給你看，你可能還不夠清楚那些劇作家為何許人也，但是已然在他熱情而投入的講述中，形象化了。原來嚴肅，可以讓他裡面裝了這麼多快樂。我再想想看，我爸爸是不是。

除了上過姚老三個月的課（一週六天，一天一個或兩個小時）之外，就只排練以及演出過他的一個劇本《一口箱子》。看過他的劇本《孫飛虎搶親》，看過他劇本的演出《紅鼻子》，好看；看過他寫的一個由陳耀圻導演和馬汀尼演出的雙人劇，叫什麼名字我都忘了，差點沒睡著。印象裡，好像不能怪演員，還是編劇上的嚴肅造成的吧？一般看完別人的戲，說話要委婉一點，但是也不能說謊吧！還是自己淺見、淺見。

你還別說，我對姚老了解最多，接觸也最寬的時候，還真是因為排演過他的《一口箱子》，那個難演啊！別提了；但是演出後他那個高興勁兒啊！高興得就像一個小孩兒，偶而拉著我來看過我們排練。我一邊排練，偶而當然也會瞟他一眼，他的表情是既沉醉又有沉思，非常尊重專著顧獻良先生的手，偶而邀請了俞大綱先生，前後地來看我們排練。我一邊顧獻良先生的時候就開始累積而且被人看到了，高興得就像一個小孩兒，偶而拉從排戲的時候就開始累積而且被人看到了，高興得就像一個小孩兒，偶而拉著顧獻良先生的手，偶而邀請了俞大綱先生，前後地來看我們排練。我一

92

業，包括對他的學生，一樣尊重。

《一口箱子》的排練和演出，把我過去一百多場的舞台表演，重新地整理過一遍，是我個人表演生涯中的里程碑。心中至為感懷姚老，姚一葦老師，也許他並不知道，是他的劇本，使我多年來，可以用我的表演，在我的表演環境中堅持下去。雖然，我走得他可能很不滿意。

而且你知道嗎？我跟姚老認識，但是沒有聊過一句天。

2007年06月

難忘老演員

最近遇到的事情，想到的人，總是比較嚴肅，可能跟自己的心情有一定的關係，連每個月要交的稿子，都有點缺乏輕鬆，結構鬆散的感覺，讀者對這樣的文字，會不會覺得早已經不合時宜了？我不知道。

古今中外，讓人喜愛過的演員，令人難忘的表演太多了！對我個人影響很深的也有不少位，今天想稍微地報告兩三位。

中國近代有一齣很重要的舞台劇叫《茶館》，有一齣很精采的舞台劇叫《龍鬚溝》，這兩齣戲的男主角，都是由一位叫「余是之」的北京人藝的演員所飾演的。

十五、六年前吧，在表演工作坊演出《廚房鬧劇》的時候，邀了多位的北京人藝的演員來台北，有余是之先生、英若誠先生，兩位超重量級的演員，來看我們演的戲，順便訪問旅遊台北一番。當時余先生已經輕微中風，行動與說話略有一些不便，慢一點，不清楚一點，頭腦卻非常的清晰。我沒辦

法想像他們是怎麼看我們這齣英國鬧劇，也沒敢問，如果他們喜歡應該會直說，結果他們都沒說，只是都有看到戲演完，沒請他們來後台，我們等觀眾散了，直接下前台跟他們見面。

余是之先生對我應該是毫無所知，只知道那天晚上我在台上是最鬧的一個吧！我上前去，雙手握著他的手，他也伸出雙手讓我握著，我說：「余先生，久仰久仰了，謝謝您今天來看戲。」他就是微笑著，看著我，沒說什麼，很自然地接受著我對他的致意，我畢生難忘；後來在丁乃竺家聚會小聊了一下，有人問余是之先生，個人最喜歡《茶館》裡的「王掌櫃」，還是《龍鬚溝》裡的「程瘋子」？有人插嘴回答，那應該是「王掌櫃」吧！余先生微笑著不以為意，淡淡地說：「程瘋子這角色很有意思，他是個知識分子，發瘋了，算是個『文』瘋子，在他眼裡，他不覺得自己瘋了，他覺得是全世界瘋了。」就講了這麼簡單的一句話，我全可以體會了，體會到他在表演詮釋上的聰明。

沒隔多久，同一年吧！台北有人想演出《茶館》，再度邀請了英若誠先生來台北，我也被邀開會。英先生看到我，很大方和藹地跟我打了個招呼。他直接叫我「威利洛曼」！我們兩個都笑了，英先生知道我在他之後幾年，也

演過他曾經在北京演過的《推銷員之死》，亞瑟·米勒編劇，由英若誠先生翻譯的中文版，所以他對我直呼推銷員角色的名字，英先生翻譯得極好，簡直就沒有翻譯味兒了。

有人問他《茶館》的表演，應當如何？他沒有舉自己飾演的「小劉麻子」來回答，直接就告訴大家「王掌櫃」在戲中對於房東和客人起了衝突，王掌櫃居中斡旋，用言語跟表情和各種身體語言的考量，似乎應酬，似乎回答，又似乎哀求的各種心態下，錯綜複雜，又脈絡分明的表演設計與呈現，說得仔細又精準，叫人吃驚！他如果沒有做過相同的功課，是不可能說得出這麼多的。《茶館》裡任何一個角色，當初幾乎都被焦菊隱導演和編劇老舍先生，同時解說和要求演員做哪些哪些功課，之豐富、之大量、之厚，難怪老北京人藝那些戲的表演，都令人留下經典式的印象。我對英若誠先生的表演態度和素養，相見恨晚，啟發良多。

在電視劇《宰相劉羅鍋》的演員裡，第一次看見飾演劉羅鍋的岳父一角，欣賞、佩服，看得我一個人在家裡，屢次拍著大腿大笑長達一分鐘左右，真是解氣啊！飾演劉墉岳父大人的演員，是北京的李丁老爺子，早期是北京實驗話劇團的演員，接受過「蘇聯專家」導演，排練了近半年的義大利鬧

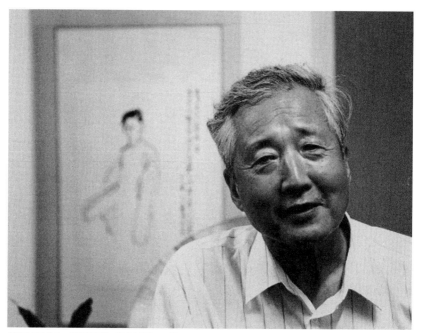

這是余是之先生。照片是我從一位記者那兒，要來珍藏的。（李立群提供）

劇《一夫二主》，大陸叫《一僕二主》。李丁老師演其中主角「楚法丁諾」，當時他不到卅歲。海峽兩岸演過這個角色的，就我們兩個人，還有一位北京的好演員馬書良，排練過這個角色，不知什麼原因後來沒有演出；排練過，基本上就等於經歷過了，都不容易，演這個角色等於是考駕照，能過，就算一關。

我跟李丁老師三度合作《人生幾度秋涼》、《皇上二大爺》、《買房》三齣電視劇，李老師都有許多地方流露出表演的品味和聰明。他很老了，可是那顆對表演的心，我每次都覺得它好年輕，好有力量，好準。

他說我演的楚法丁諾（我給他看過我的表演光碟），說話太慢，大家都太慢，尤其是我這個角色，應該總是快速又喋喋不休。我聽了，啞口無言，同意，心領神會。

沒有演好的戲，真是太多了。還不能「一忘了之」。

跟李丁老師的接觸，是我莫大的榮幸，使我更加地珍惜。

┈┈┈┈┈┈ 2007年07月

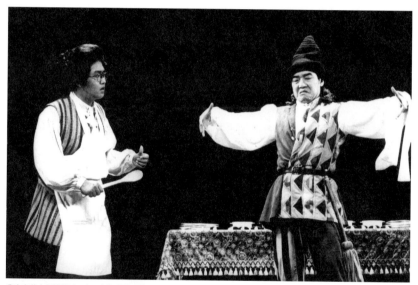

我也在義大利鬧劇《一夫二主》中飾演楚法丁諾。（許斌攝）

春去春又回

十九年前，我還在表坊，抽空演出了台視的連續劇《春去春又回》，一個以男人為主的、愛恨情仇、悲歡離合的三〇年代的電視劇。香港編劇寫的劇本，男女主角為劉松仁、夏文汐，皆為香港人，其他主要演員還有馬景濤、雷鳴、曹健、崔福生、尹寶蓮、我等。

時光變遷，現在要重拍，人物全非了。江宏恩演我以前演的角色，「蘇三強」：一個碼頭包工，由反派轉為正派的角色，我則老了廿年，去改演原來由雷鳴演出的余佛影老爺子⋯一個上海灘上，舉足輕重的黑白兩道人物；戲裡有許多槍戰的場面，故事錯綜複雜，當一個電視劇來看，《春》劇是有許多吸引人的地方。如果不要拍得太差的話。

一代人，一代故事；一代人，一代觀眾；一代人，有一代自己的記憶。悄悄的，我已經由下一代人，變成了上一代人，來演廿年前自己曾經參加過的劇。我本來希望自己可以重新渲染一下我要演的角色，對它躍躍欲試的。

結果這兩天重新看了劇本，主要的感觸並不是遙想當年這戲有多風光，收視率跟口碑有多好，而是當年從哪來的心情，去演這麼沒勁的電視劇。對，尤其是「台詞」，俗透了，像極了太多的你所看過的電視劇。天哪！台詞在快速拍攝、快速演出，和快速欣賞的電視劇裡，多重要啊！

我得去演一個，上海灘上，黑白兩道舉足輕重的一個老爺子，說白了，就算是杜月笙吧！起碼也是一半以上的杜月笙。而我在戲裡，每天要處理一大堆兒女情長的家務事，就算看不到我怎麼處理江湖事，但是處理家務事，也處理得太任務化了。事情需要我出現，我就得瞪著眼睛，滿弓滿調的走出來，聽取事情，接受事情，處理事情。只看到劇情中的被動，感覺不到這個角色裡，在內心世界中的主動，有也是理所當然的那些電視劇的話語，相似到了極點。

好，問題來了，我要怎麼面對這樣的台詞，而能演出一個真有樣子的，黑社會在企業界的龍頭老大？離真實的感覺，會有多遠？！我從來不敢去期望，自己在電視劇裡的演出，會是一個劃時代的經典之作，我只敢要求自己所演出的電視劇，每個角色，都能達到「值得一顧」的水準就不容易，就要窮畢生的精力了。現在怎麼辦？我要從另外一個角度來想余佛影這個角色，順著

做各種不同的人的角度，改變一下「體驗角色」的慣有方式，全新地來試試看這種可能。

我這種感受，其實正是要展現老演員的能耐的時候，可是我怎麼好幾天都覺得，老演員真是悲哀，真是沒轍，好劇本都死哪裡去了？太陽都要下山了，人都要退休了，好劇本還在那裡走三步退兩步，等於後退的晃悠。乾脆自己下功夫，從表演方法，從台詞的微調，從不同的專注方法，小心地一場一場的，拍完他，演穩他。想要揮灑自如，「上善若水」一般的好好妙妙，妙妙好好，做夢吧！在一個偶然的機緣裡，偶然地被一個觀眾看到，偶然的被記得，偶然的把它當成聊天的張本，偶然的……。

所以不管是數十載的去演電視劇，還是一代人一代人的去看電視劇，電視劇不管是多麼的屬於大眾文化；但是匆忙的歲月，觀眾的接觸有限，精神有限，空間有限，目標也變得有限，而所有從事生產電視劇的人們，卻早已產生了「精力極限」。媽呀！誰想看誰看，誰想說誰說吧！原來電視劇就是來點綴生活的，故所以，要用功的去演，被人拿來點綴是多麼榮耀的事情啊！

………… 2008年02月

（林敬原攝）

莎士比亞來了

莎士比亞真的要來了，不是在銀幕上經過，或者是由別人在台上演出，而是它要進入我們的腦子、身體，被我們熟讀、研究、斟酌、刪改、背誦、練習，練習成習慣之後，終於要由我們自己表演出去了；所以對我而言，「莎士比亞」是真的要來了，要來考駕照了。

這次演出的效果好壞？不敢下斷言，以不讓多數觀眾睡著了，為最高原則，少部分觀眾睡著了，就可以算我們及格了。總之怎麼怨，也不能怨到觀眾身上去。當然，如果全都睡著了，倒也不是壞事，等戲演完了，時間到了，請大家起床，誠懇地給大家謝個幕，一起回家，一千多人一起大睡一場，各自回家，不也是一件挺寫意的事情？寫意到極致了。

我沒開玩笑，歷年來在台灣所看過的「莎士比亞」劇，多半會睡著，或者看不下去了，或者看迷路了，看著、看著、不知所云了等等，反正很慘。那麼，演了大半輩子戲，這次輪到我們來演了，如果觀眾也發生多半睡著的情形，那就難看了，那還不如鞠躬下台算了。所以還有九個多月要演的戲，現

在就開始潛水進去，瞭解瞭解，認識認識。

莎劇在許多英語系的國家，常常會是高中國文課本的教材。由此可見，它的可讀性，有可能超過它的可演性，也不能這麼說，公平地講，它是少有的，既可讀亦可演的一種，文字華麗而繁瑣的一種劇本。簡單地講，它的台詞不像人說的話，像詩人，又不太像，不論大小角色，連個路人甲、路人乙說出來的話，都不像正常人說話，不是發人深省，就是繞不過彎來；這個繞不過彎來要解釋解釋，莎士比亞劇本裡，那種時時帶有英文的重音出現的「無韻詩」的韻律，遍佈在全劇中，而這些原來在英文中美好的音調，翻譯成中文，或其他國家的文字，就很難成為相得益彰的韻調。換句話說，因為語言不同，而完全走調了，雖然劇情還是原來的劇情。觀眾在失去好聽的韻律當中，努力去消化大量的翻譯工作，是不是能繞得過彎來，此乃一大考驗也。演員倒楣就會倒在這兒。

你去看一個英國劇團在演莎劇，可以不用看，英文水平夠，閉著眼睛聽，就全「看」到了。因為台詞裡有心情，有景觀，甚至還有燈光效果，它是有畫面極了的台詞，聽到的是很好聽的，像歌一樣好聽的英文「無韻詩」，所以欣賞起來不吃力。但是莎先生在創作的時候，沒想到後來別的國家也會來

演，他也沒想過用英文去唱「京戲」或者唸〈赤壁賦〉，當然，用中文去唱西洋歌曲〈My Way〉，肯定也是「遍體鱗傷」，不是抬槓，真是這麼回事。

還有，可以推論的是，四百多年前，演員表演的方式，還沒有高明的史坦尼斯拉夫斯基出現，當時的演員，社會地位變不被重視的，不被重視的重要原因之一，我們「將心比心」地想，可能是因為演員的演技還沒有太豐富，所以劇本裡的台詞，才會不厭其煩地，又有音樂性，又能介紹許多不同的情境，就像崑曲裡大量的身段，和細瑣的唱腔，只要你能練得出來，觀眾就看不出來你在後台原來是多笨的人，你只要練得出來，內心戲有沒有，情緒組合的細不細，已然不像今天的電影那樣，講求生活，「真聽」、「真看」、「真感覺」的理論了。所以許多電影在拍莎劇時，原本四個小時的劇，電影九十分鐘，你也看懂了，也不覺得哪裡不舒服。因為表演方式，鏡頭語言，不同了，許多地方，文字性的原始情緒，就可以被拿掉了。不拿掉？再華麗的句子，都有可能變成肥肉，讓人睡著了。

英文沾了原著的光，還好一點，有些倔強的、厲害一點的英國演員，也會一字不刪地演完莎劇，對觀眾而言，只是欣賞到了一次，比五十個小楷多十

倍的，一幅五百個字的書法而已，「博覽」了一下。

話都說到這個地步了，中國人還自找麻煩幹什麼？怎麼演都好看不了了嘛！不，如果一輩子沒演過，不妨演一次，如果一輩子沒看過，不妨也看一次，那跟抱著一本書看，是很不一樣的。

其他的，還有什麼？演完再說。

有道是「戲在人演，球在人踢」……。這場球是非踢不可了。

………… 2008年05月

Chapter 2

幕後人生

老師，真有意思

天下的老師太多了，古代的、今天的、學校的、工作的、生活中的、思想上的，感情世界的、心靈事業的⋯⋯老師太多了。會讓你回憶中充滿感謝的，就不一定多了，但是一定有，當然這些都是出自主觀的東西。

來算算吧⋯⋯幼稚園的時候，民國四十六年，沒有！腦子裡的老師好像都是廣告畫上出現的路人，只有身體在動，沒有面孔了，真可惜！記得一張臉也好啊！四十七年上小學一年級，級任導師姓湯，對我們很好，再加上這個姓，算記住了，個子不高，女的，四十多歲吧！小學二年級就轉學了，聽說這個學校比前一個好，升初中的比率較高。二年級的導師李罔市，聽這名字就知道是台灣本地人，個子高，健康，日本味很濃，有正義感。

有一次下課的時候，我們跟隔壁班打架，我打在最前面，小拳亂揮，擋者披靡，我還記得，隔壁班那個帶頭的小孩兒，在節節敗退中，充滿恐懼和訝異的那個小表情。我哪裡會打架，只是沒想到情勢會發展成這樣，幾十個小朋友就在窄窄的走廊裡衝過來，喊過去，起鬨，我正在神氣地打著打著，不

知道從哪兒丟過來一顆石頭，正好打在我的右額頭上，把我打悶了。接下來的畫面只記得，上課了，全班都是站著的，我一個人在哭，哭得泣不成聲，委曲啊！李岡市老師一邊替我這個外省小孩揉著頭，一邊對全班說：「你們太不團結了，讓李立群一個人在前面衝……」言下之意是我「沒錯」，還是為了班上的榮譽等等，聽了實在是讓人太安慰了。

民國四十八年，二三八的影子，並不一定使人都能忘懷，包括李老師，但是她對我這個外省子弟這樣沒有嫌棄，給我留下的印象，是愛的教育，自然而然地，默默地，就讓我記得一生，希望李岡市老師，終身幸福、健康。她今年大概不到七十歲，想當年，那是一個多年輕的時代啊！鄧麗君才六歲，《綠島小夜曲》和《望春風》同時正流行的時候……。

時光匆匆，自己的學業欠佳，跟老師的互動也就不多，留下的印象自然就不深刻，都是一些突發的片段；到了海專的時期，老師給人的感覺也愈來愈「印象派」。一位西班牙語老師，姓什麼我都忘了，人瘦瘦高高的，很情緒化，有一天上課的時候，他攔截到一張同學們在傳閱的相片，是我在碼頭邊，空手劈磚頭的照片。他拿到手上一看，哎喲了一聲，就問：「這人是你們班上的同學嗎？」大家自然說是我，老師驚訝到幾乎佩服的地步，很興奮

地說：「這是中華文化呀！太了不起了！」於是當堂宣佈：我給他西班牙文「過」！我的西班牙文真的這麼過了，這樣的老師，你能不記得他嗎？手劈紅磚就算是中華文化了，真是慚愧，慚愧到西班牙去了。也難怪我的西班牙文，到今天就只能說「謝謝」了。

還有一位數學老師，東北口音很重，長相氣派像個將軍，又不苟言笑，但是上課偶然會遲到，每遲到必給學生好處。比方說他有一次遲到了二十多分鐘，人來了，班長叫完起立、敬禮、坐下的口令，他立刻也舉起了右手，很乾脆地對大家說：「上課下課同時舉行！」轉身就很酷地走出教室去，有的同學高興地在後面大喊：老師謝謝啦！東北老師頭都不回一下，顯然事先已經設計好了，只是特別走來，讓大家爽一下。

還有一件事，仍舊是他。我是海專第五屆的，畢業典禮上，我代表畢業生致答詞，海專學生一向不屑、也不擅於做這一類的表現，講白了就是沒有這一類人。我當時已經在校外與別的大專學生，組成了「中國青年劇團」，演出過幾十場舞台劇，致個畢業答詞太難不倒我了。當天，中氣十足，抑揚頓挫，語調流暢地，陽剛中帶有柔情，把現場的師生，都默默地給震驚了一下，留下一個算是美好的句點。

就是這張在海專碼頭空手劈磚的照片，讓我過了西班牙文。（李立群提供）

好了，第二天，我又夾著書包去學校補修數學，致畢業答詞的是我，沒能畢業的也是我，東北老師正在教師休息室休息，和別的老師還有教官在喝茶聊天，我忘了我是為了什麼事情，反正要到教師休息室去一下，正好聽到他們聊起昨天的畢業典禮，還正好聊到那個致畢業答詞的學生，「哎呀！他致得太好了，海專沒有這樣的學生，辭文並茂，真好！」我就進來了。「哎！你不就是昨天致答詞的那個同學嗎？」我說：「是！」「你今天來幹什麼啊？」我苦笑了一下：「我今天是來補修您的數學。」「啥？你的數學沒過啊？」再苦笑一下：「是的。」「那怎麼行呢？我從來沒聽過這麼好的畢業答詞，我給你『過』——！」哎呀！我當時聽到「過」這個字是「如雷貫耳」打到心裡去了，可是依然很慚愧，又不安地問老師：「可是還沒有考試呢？」老師爽朗地說：「你放心，我記在本子裡，現在就過，你明天不要來了。」我真是，真是不知道說什麼好，叩頭如搗蒜般地離開了辦公室。偷瞄了東北老師一眼，他笑得比我還燦爛，笑得好氣派，像個將軍，說不定他就是個將軍。

還有一位英文老師，只是因為我聽了他的話，禮拜日去了一次台北新公園，到露天的音樂台，去參加了基督教佈道會，與大家一起祈禱了一次，他讓我的英文「過」！天哪！再說下去就不好意思了，還好我還會開船。可是

你別瞧不起我們學校的師生，敝校還出過不少人才，包括電視演員郭子乾，還有一位學長大郭，叫郭台銘，你看他們倆連長得都像，就是塊頭差了兩號左右吧！

怎麼說，我還是感謝西班牙、數學、英文老師，他們讓我「過」，我也沒有浪費他們的「心」，我都放在表演學習裡了。這不，到今天還在「發揚中華文化」嗎？感謝主。

2007年04月

練拳，是一輩子的事

天底下除了父母親人之外，對我影響最大，回憶最多、最深的人，正應了我們中國那句老話：「相識滿天下，知交無幾人。」

我的師父，我當然不能用「知交」來稱呼，但是在拜師之前，我十七歲，他六十八歲，他在台北吳興街山邊的松山寺裡當居士養老，我幾乎天天去寺裡遊玩，那時候我還不知道他幾歲，之前是做什麼的，背景如何，都不知道，只是常與他在廟廊上聊天，而且愉快；十七到十九歲那兩年，跟恁可算是忘年交吧！在那個山邊的大剎裡。

小時候喜歡運動，甚至喜歡追尋一些中國的傳統武術，尋尋覓覓的那幾年裡，其實也沒遇到過什麼正經專業的武術家，頂多祇是遇上一些，上一輩的「武術愛好者」。他們的心態，也大多是以「終身練武者」自居和自勉，其實內功、外功的基礎，還不能談得上是「大家」；但是，都能說，擅辯，且好批評，卻少有能夠真實的展現出具體的功力，而使人心服口服者。但他們的人生，倒也都能夠身體健康，怡然自得。

十七歲，初中畢業後的第一年，在台北車站旁的「立人補習班」度過，書讀得太差，升學之路高不成低不就，父母無奈，自己也少言。不知道自卑，也沒有恐懼感，倒是常常在二二八公園，當年的台北新公園內，任意的徜徉。偶而進博物館去乘乘涼，看看各種人的各種畫展，各種雕塑展，以及，旁觀一些在公園的許多角落裡、林子內，練武健身的人。當年，以練武為健身的人數，在人口比例上，應該比今天要多多了。

新公園有來自各單位的公務員、商人、學生、軍人，在上班上課前，多如菜市場裡的人，在那兒各練各的，有模有樣，而且門派之多，不是今天看得到的了。其中之熱鬧，有汗流浹背蹲馬步的，有練拳練掌的，有練各種兵器的，太極、八卦、擒拿法、花槍、流星鎚、七節鞭等等，幾乎是眼花撩亂。其中有的師父性情急躁，對學生聲色俱厲，有的收徒收多了，人多勢眾，便顯得囂張、狂放，甚至於也會與另一群對他們不認同者劍拔弩張起來，像一個小小的武林大會。每天清晨一波，下午又一波，可是似乎其中少見好手，或許有高手經過那裡時，也只是旁觀而未顯露什麼，也或許有好手曾經露過一些精采，我沒看到。

有一天，很偶然的，認識了一位從香港來台灣唸台大醫學院的香港華僑，

約卅餘歲，姓梁，他隨當時的功夫名家韓鏡堂老先生練過「八極拳」、「擒拿法」，我隨他練了生平第一趟拳，是天津的功夫家「霍元甲」所創出來的「迷踪拳」。和電影上李小龍所練的那套兩回事，我用了將近一個月的時間，祇學了半套，至今還依稀記得，似乎尚可走完架子，還沒忘光。所有的練武者，所需要的「壓腿」、「撲腿」、「飛腳」、「出拳」、「出掌」的基本動作，就從「迷踪拳」開始了，似乎也同時開始了我在武術世界裡迷失蹤跡的一種「尚武」的過程。

聽得多，看得多，知道得多了以後，就是練得不多，但也開始偶而能夠與人辯論辯論，胡亂的用嘴巴來切磋切磋，在彼此偶有所得的神彩中，以為，這就算是接近武術了；就好像後來又認識許多，從事藝術欣賞和藝術創作的朋友，喜歡聽，喜歡聊，喜歡知道，就是不真能多知道，就像一個靜思過的靈感，如何能透過訓練，透過技術，具體的把它執行出來一樣。但是無論如何，你不可以說這種人，他是終其一生、祇能算是個藝術創作的「愛好者」！那就得罪人大了，也暗示了我們自己忽略了人的可能性，你也許祇能說：在這個「感謝過去」，「珍惜現有」，「盼望未來」的美好因緣裡，這些人，就像是林中的巨木或者小草一般，有著同樣的生命的莊嚴，不分高矮

118

的，迎向蒼天，與什麼永恆，攤上一點什麼關係的見證等等，除此之外，不能亂說。相信我，在這一點上我吃的虧可大了。你不覺得嗎？這年頭半調子太多了，我大概就是個經典，闖江湖，跑碼頭，靠那點表演的經驗，兵來將擋，水來土掩的，且戰且走了近卅餘年；還好，娶的老婆，生的孩子，都比我強。這太重要了，否則我不是冒失一生，連老實做人，都找不著方向了。不吹這個，回到師父。

前面說過，在初識師父的頭兩年裡，僅祇是沒大沒小的聊天，也不知道他什麼過去，又覺得他好像也懂一些武功，一口濃濃的寧波口音，幸好我從小就對大江南北的方言都聽過一些，否則站在那兒，就不知道要說什麼了。

我是渴望能練點什麼武術，師父卻不是誰都想教。這種狀況，被當時寺裡的一位中年出家僧「明真」法師，看在眼裡，他喜歡我，就跟師父多說了一些好話，誠懇又隨意的推薦過幾次，師父平常就尊敬出家人，便隨緣般的首肯了；接下來就是拜師，要叩頭的。拜師那天，我叩頭的時候，師父是站在我的右前方，很自然，很自然的，順著叩頭的動作，把手一帶，把我叩下去的頭，如果有什麼磁場的話，那點兒小磁場，就被他那麼一帶，帶到了牆上貼著的南無釋迦牟尼佛和阿彌陀佛的像上。好像我拜的不是他，而變成了拜

佛陀，他就像是一個橋樑，但又好像是接下了什麼，我要學的似乎已經不僅只是武功了，好像又加上了對佛陀覺悟生命的一種學習了，玄。

從叩頭拜師那一刻起，說也奇怪，我平常對一位老人，忘年之交的那種自由，立刻就消失了。師父的一言一行也不像從前，嚴肅了好多，那種在小屋子裡（約七、八坪）兩人的對話，聽師父庭訓的氣氛，如今回想起來，包括和我父親都不曾有過，我這一輩子（當時的一輩子），沒有對任何一個人這般的讓我尊敬、信任和專心的聽過。師父在教我一些暖身的瑜珈動作，和基本的內功調息，氣沈丹田，吐納法等氣功的過程當中，我才知道，我面前的這位老人，簡直就像是神話裡的人，武俠小說中標準的高手，大隱小隱都有的在這個台灣台北的松山寺裡，隨著暮鼓晨鐘，活著。那年，他七十歲。

他的一雙手掌，粗大而剛硬，鐵銹色，就像一個大鵬鳥的爪子，除了指甲不像。一旦它向你緩緩的推過來的時候，而且還是輕輕的、善意的過來的時候，你如果不快點躲開，你會清楚覺得這隻手掌背，便可把我的胸膛擊碎。萬一為了自保，用雙手去抓著纏住他那隻大手，他只要輕輕一抖，我便像一個假人一樣，被飛擲出去約二米多，跌坐在靠牆的破舊沙發裡，除了傻笑之外，毫無招架之力。當然，他用的就是太極拳裡所謂的「內勁」，而且火候

之高，在當時的名家當中，我所看過的人裡，無出其右者。他的力道之大，我根本無法探索，再想多問，也難得究竟，只能從零開始，一步一步的練。

師父常說的話是：「拳不要急著想打好，那是一輩子的事……內功要先練好才是重點……師父的功夫是黃金，是要讓你們練到天上去的……。」這些都是原文，我當時一句也不能真聽懂，現在想起來，試著翻譯翻譯，就是說：師父的武功是得來非常不易的，要心無二用地練習，如果練好了，不僅只是一技之長或健體強身而已，是讓我們可以有根有據的，有道有理的追尋一輩子的「功夫」，這種功夫就是一種修道的「道」了。用比較入世的角度來看的話，一個人如果能有如此高深的武藝修為，仗著它給你帶來的體驗和智慧，自然可以在紅塵之中，可以常住在內心的寧靜裡，不受外界的纏繞，這麼，不也等於練到天上去了？高明的武藝可以致人於如此，高明的藝術品，或藝術創作行為，可能都有這種積累的作用吧。所以太極拳打了一輩子，打得靠譜的，其實不多。

師父的過去，許多部分我是聽師兄們說的，實際的資料究竟如何？我都沒問過您，他一般也不提，祇知道他年輕時家境很富裕，才能重金聘請名師來家傳授武術。他和張學良先生曾經同拜過一個師父修習打坐，張學良在上海

時，才廿幾歲，人稱少帥，所請的師父當然不會是泛泛之輩吧！

師父年輕的時候拜過許多名師，練過許多功夫，主要還是郝派的太極內功；後來他與上海的青幫老大杜月笙先生投緣，互相欣賞，他和另外一位武林高手，同時就用武功保著杜先生，不是保鏢的保，用現在話說就是「挺」，用武功挺，平常不露面，名字也不入青幫家譜，純屬互相敬重的私交，杜先生人稱「上海皇帝」，師父的綽號叫「小皇帝」，這些是聽師兄說的。師父自己親口說的是：當時如果碰上青洪兩幫、黑白兩道都擺不平的問題時，杜先生就會打個電話給我們，我們兩個一到，事情一定要解決，怎麼解決？就是當著所有人的面（各路人馬吧），說：今天這個事情，就按照杜先生的意思了，儂回家啦！所有的人也不會堅持什麼了，一會兒功夫就漸漸離去。我到今天都不十分明白，那是為什麼？

會跟杜先生弄得這麼僵的場面上的人，來頭不會太小。身上、旁邊，都應該帶著傢伙或者人手，為什麼就那麼簡單兩句話就解決了？玄。靠江湖地位吧？他沒有杜先生的聲名高。靠關係吧？杜先生的關係肯定最豐富。那是靠什麼呢？靠「氣」！內功深厚所呈現出來的一種「氣」，眼神裡的堅定和信心所傳達出來的一種「殺氣」吧！已經很清楚的讓人可以看到，今天如果不

照著這話做，不管你帶了多少人，多少槍或斧頭來，都會在剎那間躺下，癱了，我想了很多年也只有這個可能。

聽師兄們說，師父在民國二三十年的上海灘，年紀約卅四十歲，武功還在長進，五十多歲時是他最高造詣的時候。民國卅八年政府撤退來台，武功還在把師父介紹給了蔣介石，據說師父不習慣在蔣公身邊，短時間就離開了；可是，在他五十幾歲，不到六十歲的時候，應該是在離開總統府之後，沒有人知道是什麼原因的，師父受了傷，聽說是被打傷的，被一個練「鐵砂掌」的好手，打到胃部，而師父的氣功掌把那個人的頭打碎了。

師父練的功夫、身法、手法、步法練自何門派？我們都不清楚，只看過他示範演練過幾次，雄渾而輕巧，四週都好像散出一圈一圈透明的氣團，真讓人看了驚嘆！而立刻明白什麼叫做「化境」。這麼好的身法，不是很高明的人，真的是無法近他的身，真的是練到「靜如處子，動如脫兔」，加上他真正的功夫是強大的氣功，也就是典型的「金鐘罩」，練得好的、確實是可以刀槍不入。他親口說過「刀槍不入是小事情」；可是問題在於「鐵砂掌」練取的是鐵銹的精華，氣功練取的是大氣的精華，「金鐘罩」可以刀槍不入，但是碰上功力夠強的「鐵砂掌」就猶如一顆老鼠屎會壞掉一鍋粥一樣。鐵砂

掌是金鐘罩的剋星，內行人都清楚，也都格外的提防，結果這兩個人還是碰上了，雙方的功力肯定都不低，否則不可能發生那樣的結果。不是非常之人，不能行此非常之事。

之後，師父躲起來自己療傷，中西醫都不能直接治療，沒有解藥，傷得又重，其他細節都沒有再聽說，祇知道師父很早就來到松山寺，見過主持人道安老法師，寄宿在廟裡當居士，每天要調息，打坐，保護那個受了傷的胃。

鐵砂掌在師父心中是什麼樣的情節，江湖恩怨在他心中是怎麼處理的，遠離家鄉漂泊到台灣的廟裡，度過晚年；練武這一條路，他一定得貫徹到底。他很了解他自己這一生，從行走上海灘意氣風發，到日後的是非曲直論，完全繫在他自己如何接受命運的安排，讓生命中所有過去的歡樂、悲傷、痛快、智取、豪奪、恥辱、挫折，都能在一個慈悲為懷的天地裡，讓無邊的靈魂把過去的一切都能消融於無形。他不說，我永遠不知道他會有這樣的過去；有人說了，我除了大驚之外，從他的相貌和眼神裡似乎又都對得上號，全都像寫在臉上一般，像寫在《水滸傳》裡的後兩回合一般，《水滸傳》的後兩回合，長大以後再看，我覺得最有價值。

他年輕時苦練出來的功夫，繼而金玉功名的追求，都讓他執迷過，精神也上了不少枷鎖。師父是一個非常聰明的人，他知道只有擺脫了這些，才能得到真自由。他的功夫是保他後半生的命，留著後半生體會到了眾生的苦，他發現了真的自我，達到一定的圓滿。老年時，心臟經常會停好幾十秒，繼續又跳幾下，幾乎都是靠打坐維持生命狀態。他去世之前兩個月，自己就去訂製新的棉袍，吩咐弟子們在他斷氣以前要穿好，斷氣以後四十八小時不要觸碰他的身體，弟子們輪流在床前頌往生經，他的最後一句話是在弟子們為他穿棉袍的時候，全身疼痛之下，說了一句：你們以後不要再吃肉啦！

我當時不在場，而且已經是十年不在他的身邊，去當兵，當演員了。有一天我突然很想念當年在松山寺裡相熟的明真法師，恰巧又在路上相逢！我把久違了的明真法師請到住處聊了許久，我說我想見見師父，方不方便？師父現在何處？聽說已經住到徒弟那兒去了？第二天，明真法師在電話中告訴我：立群，昨天我們在談你師父的時候，他已經在松山外科醫院走了，而且吩咐弟子兩天不要碰他的身體，如果你要去看他，就開車過來接我，一道去。

到了醫院，看到師父躺在床上安詳的表情，像是睡著了，還略帶一絲微

笑感。我看到好幾位師兄姊弟們在唸經，示意我叩頭，立刻就叩了，明真法師加入誦經的行列。我端詳著師父好久，他似乎知道我們來了，否則怎麼會有昨天我和明真法師的重逢和聊天起意的事。那一年師父八十，我二十九，

一九八一年。

想起師父單獨教我一人吐納時的每句話，每一個動作，氣沈丹田時的示範；看我略有進步時慈祥的微笑；送我相片時在背後謹慎的留字；我早到二十幾分鐘去廟裡練功，不敢進屋去吵到他打坐的那個身影。在我當兵的前夕，與師父二年不見的我，夜裡去看他，一見師父，心裡難過淚如雨下，師父大大的手，摸著我的頭，無比溫暖。好安慰好安慰的感覺，立刻就不再哭了，不委屈了。他告訴我：你現在氣血已衰，成不了大功，但是師父以前教你的那點功夫，只要經常練習，仍保你終身健康，家庭幸福……。我經常忘了練習，但是依然感覺「受用無窮」。

其他的徒弟們，不知現在何方……。

另一種黃昏

一九三八年，民國廿七年，抗日戰爭初期，日本陸軍的裝備是全世界數一數二的，來參軍的日本青年，士官級以上的都受過嚴格的非短期的軍校訓練，士兵的學歷普遍都是初中以上，大部分的男生在小學體育課裡就學過一些相撲、劍道、柔道等等運動，那年代，日本已經是物富民豐，明治維新很有成績的一個強國。部隊裡劍道、柔道上段的大有人在，單兵作戰訓練都很紮實。他們侵略中國的動機，是效忠天皇，以及為日本擴張領土，奪取資源；對一個軍人而言，這理由當然是夠光榮的了。

士兵的體格強壯、勇猛，訓練精良有方，一個連應該有多少人就有多少人，不足了，立刻會補足。「三八」式步槍人手一枝，全新的；刺刀又長，劈刺的技擊術，沒命地練；穿的戴的都是全棉料彌補了不少日本人的身高；鋼盔也厚，子彈也夠，體力營養都是一流。緊織的斜紋布，或者冬天的呢子料；

穿著黃皮靴子，背著槍，隨著上百萬的同鄉，到中國來。不敢說是為了中

國的蘋果好吃，還是中國人好欺負，還是在懸殊的優勢對比下，到戰場上來品味品味生命的意義，還是來尋找一些全無意義的戰爭哲學，還是乾脆就懷著打獵的心就來了。不管他們全體或者個別都是怎麼想的，總而言之，他雖然強，但是他一定要贏，他也不想戰死在他鄉，再也見不到親人。

中國的戰場夠大，大到也夠打的，部隊的狀態基本上是一團散沙，少有能打的，表面上都是聽從中國戰區最高指揮官蔣委員長。實際上，地方的軍閥部隊是有很大比例的，有東北軍、西北軍、西南軍、兩廣部隊、華北部隊，以及蔣介石的嫡系人馬，訓練、裝備、素質都良莠不齊。最相同的一點應該是，部隊的人數並不一定是全員到齊，也就是說一個連如果應該有一百二十人，一般的連隊能夠有九十人就算是個大連隊了。其餘該有的人呢？有的是陣亡或者負傷補不齊，有的是連長不上報所以新兵就沒來，有的是兵源不夠拉夫強拉都拉不齊。

但是甫管齊不齊，一個部隊該有的補給和薪水，軍政部（當年的國防部）依然會按照編制的數量來發，所以缺額的補給和薪水就被連長或營長，或團、旅、師長級的長官，理所當然地收進自己荷包裡了，這叫「吃空缺」，

不吃的人極少，是極有大志的人吧！

剛開仗的時候，中國部隊的裝備勉強還行，少部分有優良的德式裝備，基本上是拍宣傳片的，拍海報用的，很快就打完了，打完了就自己想辦法了，關係好的，後勤補給不斷，關係不好的，就取之於民，不必還於民，沒空還也沒有民敢敢要求還。關係與中央不好的部隊，其實有很會打的，不一定是愛不愛國的因素，就是很單純的，不想死、不願意死、不能死的一個原始動力而已。

有一天，在中原一帶的戰場上，有一個中國軍的連隊，奉命要堅守一座橋，橋對岸，有一個營的日本步兵，晚上會攻過來。白天攻，誰攻都比較危險，還不如好好休息，晚上可以把對岸的支那丐幫部隊，一掃而盡，猶如往常一樣秋風掃落葉一般地隨其意、遂其志地攻下一塊中國領土。

中國守軍這一連，是關係不好的那種連，全連官兵不足九十人，只有連長本身和一個排長，七個班長是能打點仗的。全連一挺重機槍都沒有，有九挺中式的輕機槍，幾枚手榴彈，幾十把「七九」的舊步槍，子彈夠一晚上用的；士兵官都穿草鞋，士兵的長褲只到膝蓋，以下就打綁腿，軍毯在油燈

底下看都能透光、夠薄。連長很清楚自己連的實力，過去一年多，起碼與日本部隊戰過五六次，幾個班長和排長都是隨著他一路打下來的，沒死；因為不識字，所以只能當到班長或排長，但是會打、能打、不怕打，當過土匪的也有，被連長從死亡或刑場邊緣救下來的也有，能有口飯吃就行，「國家民族」在他們腦子裡僅只是個口號，連長才是他們真的患難與共的「大哥」。

一晚上的仗，就只有這幾個人在打，其他的幾十口子，全都趴在掩體後面，不讓他動，就一點都不可以動，免得礙事，少部分膽子稍大，人也機伶一點的，就爬來爬去送子彈，隨時聽候連長命令。對方一個營的日軍擦完槍，抹完了刀，吃完了牛肉，在「閉目養神」，似乎已經感覺到橋對岸的支那軍，缺乏裝備、缺乏歷練的一股貧血味。

黃昏時刻，中國軍便開始悄悄佈置，百來米長、七八米寬的一座水泥石塊橋，幸虧日本軍來襲的只是步兵營，而不是砲兵營或裝甲營。步兵營再兇、再厲害，他也是肉做的，他也得用兩隻腳來行動。一般的戰術裡，他也就只能一鼓作氣地衝過來拿下對方的橋頭堡，打退敵人，佔據陣地，別的高招，一般沒有。

國軍連長，廿四歲，黃埔軍校十二期畢業，身高不到一百七，身手卻算矯健，用步槍打卅米以外的雀子（麻雀）少有失誤，而且不能傷到民宅的瓦片。在學校受訓時就是體操、射擊、劈刺的好手，在傳統戰爭期間，這是想克敵制勝的基本條件。連長不敢要求連裡所有士兵多能有此能耐，只極力要求手底下那幾位班長、排長要盡力做到穩、準、狠，要學會以虛馭實敢打敢殺，要守軍紀不可在民間逞強，否則重懲不怠。才廿四歲的他，懂得堅持用這一套來帶兵打仗，算聰明勇敢的。

連長和排長、班長們，找好位置架好九挺輕機槍，指向橋對岸造成交叉火網；夜幕低垂，天整個黑了，橋對岸帶頭的日本軍官，帶著一群一群的日軍，發出鬼哭狼嚎的聲音，充滿殺氣；快速地衝上橋面，壯大的腳步聲、嘶喊聲，透露出日軍的凶狠、團結與傲慢。把趴在戰壕裡的中國士兵，嚇得擠在一堆；搗著耳朵，有人哭，有人發抖，但是都在原地，不敢逃跑。

連長親自把住一挺輕機槍，其他八挺機槍，由那幾個土匪班長和排長把住，日軍的皮靴聲狂囂地像浪一樣推過來，愈推愈近，快速衝到了橋中央，再幾秒鐘就可以衝到國軍陣地。對不起，連長的機槍響了，噹噹！噹！噹！其他幾挺機槍，從不同的角度也噹！噹！噹！噹！地點放起來，九挺機槍是

點放，而不是瘋狂掃射的噹～～噹！！連放既浪費子彈，也顯得外行，十幾秒鐘，日軍倒下了一片，死了的，傷的，不叫了，唰——一下子，迅速地退回橋對岸，消失在夜幕裡。他們的心情可想而知，起碼他們再度體會到什麼叫代價了。

中國軍的槍聲靜下來，壕溝裡，一片寂靜，擠在掩體後面的士兵們，瞪著大眼看著那幾個班長和連長，傻看著，有人討論發出聲音，就會被班長訓斥：「活老百姓！」士兵大多是拉夫，臨時受了一點軍訓，還在想家，又不敢逃，營養不夠，又黃又黑又瘦，空洞害怕的眼神，被班長一罵都不敢出聲。許多中國軍隊也是這樣的狀況，害怕，訓練不夠，就躲在戰壕裡，左手舉著槍，右手扣板機，頭躲在戰壕裡看不到前方，瞎放槍，只要手臂中彈，又不傷及性命，就可被當成傷兵，換下，等待後送，就死不了了，這樣的士兵不少。軍官們本身如果不能打仗，全連一戰就垮的很多，所以守橋的這一連，碰到這種對峙戰，就會讓士兵趴下，以免無謂傷亡，造成麻煩。

橋的兩邊，靜了十幾分鐘，日軍又從夜幕中嘶嚎著衝過來，他們不信以他們的速度和裝備衝不過來，這一次是零散開來，衝得更快，衝到一定距離，中國軍依舊機槍點放，日軍又死了一片，迅速地退回對岸。那一個晚上，就

沒有再攻了。其實，日軍聽到中國軍隊只有機槍，而且都是點放，心裡大概
已經知道，這回是踢到鐵板了。

天亮了，橋上躺了一堆一堆的日軍屍體，活著的日軍沒有動靜，中國軍隊
調防的部隊到了，這一連，戰鬥一晚，無人傷亡，完成任務。

對誰來講都一樣，不是每一仗都可以這麼順利的，一念之間的判斷錯誤，
有可能變成另外一個結果。戰場上的遭遇，不是每一個傷口都值得驕傲的。
這個連，勝利地完成一次任務，把勝利繳給國家，他們又投入另外一個不知
名的戰場去。

這些事我怎麼會知道？是我父親跟我說的，他就是那個連長。他跟我說
起過許多次不同的戰役、大會戰、對峙戰、遭遇戰、肉搏戰……可是我從小
到現在，沒有看過一部電影或電視劇，是像他所敘述的情況。到底是誰在說
謊？還是誰在改編故事？把故事變得主題過強，以至於有骨無肉，生動不起
來了？

<div style="text-align: right">…………2006年12月</div>

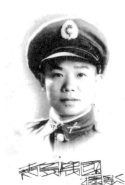

當連長時的父親。（李立群提供）

父親年老時拍的居家照。（李立群提供）

把這篇唸給「她」聽

我出生在新竹，兩歲多就搬到台北了。對新竹的記憶也就是三歲以前的記憶，就祇有一個畫面；有一天，媽媽抱著我，指著一個坡堤上經過的火車，好溫柔好慈祥地對我說：火車。就記得這個，媽媽後來當然不記得這一幕了，所以我長大了也不能再問當時是何時？於何地？旁邊還有別人否？非常單純的一個記憶，連火車經過時必然會有的轟轟隆隆的車聲，在我腦海裡都沒留下印象，只有安靜、祥和的母子對話。我甚至還能記得我當時的表情，就是幸福，和安全的一種滿足的，二歲多的我。

媽媽當時算來才廿八、廿九歲，一個十分清亮的，來自北平的女人，身高一七二公分，比爸爸高。我被她抱著最過癮，因為從她懷裡看下去好高，又好安全。別的媽媽們有時會把我借去抱一抱，我都是因為聽媽媽的話，為了維護家教的關係才肯讓她們抱，其實真不過癮，而且還得私底下小心點，可別被不熟悉我的人不小心給摔下來，這些事也還記得。

如今媽媽已經八十二歲了，一七二公分的身高，略彎了一些。前十幾年

我還會經常讓媽媽躺在我的背上，勾著她的雙手，彎下腰去，使她能倒拉回來一點，她也樂於此事，因為真舒服，現在當然不敢再做這個動作了。這幾年，媽媽耳背了，不算嚴重，但是算典型的耳背，每天想對她說的：出門過馬路要小心……千萬別滑倒……別著涼……剛才到那兒去啦！等等，像這些家常關心的話，多麼可以表現做兒子的溫柔或關懷。但是不行，這些可以讓人貼心的話，如果我不用「底氣」，像在舞台上對最後一排觀眾說話一樣的說，媽媽就經常可能會聽錯，或者只聽到了一聲，我就還得再提著氣重講一遍，氣氛已然沒了一半，虧得我是在舞台上還演過戲的，否則就得臉紅脖子粗的向母親請安問好了。

有一些小時候聽她說過的事，或者我們一起做過的事，都是很值得重提的往事，我很想跟她再共同細膩的回憶一下，可是都不大好意思，因為她會看到十幾廿分鐘下來，我已經快要聲嘶或者力竭了。看到自己的兒子口乾舌燥地跟她敘家常，「喊」舊事，怕媽媽心裡會為難，所以，其實好多想再詢問一下的過去事，就因為這樣，而算了又算了，可是以後，我還能問誰呢？時間過得這麼快……。偶而，牽牽媽媽的手，用熱毛巾幫她擦把臉，帶她去看看感冒，向她報告一下孫子們的近況。這類事，反而可以讓我們在一種安全的頻率下進行。

人老了，老得愈來愈乾淨，對人對事的記憶也愈來愈乾淨，活在世界上的心情也愈來愈乾淨了，難怪人都說，家有一老如有一寶，因為她的乾淨所帶來的一份恬靜，繼續在滿足著我們的生活。

說起一寶，我媽還真夠寶。我的兒子、女兒，尤其我女兒，從小就喜歡聽奶奶說事情，經常說完一個事，上國中二年級的女兒，已經可以哈哈大笑好幾個回合了。因為我媽媽說個事，經常像是在說「相聲」，生動，準確，那怕是用錯了字，都錯得無與倫比。我的「相聲」段子裡，從內容到表演，有太多無形的她在裡面，在裡面影響著我的思想，感情，和語言，而以上這三個元素的組合，不就是任何一種作品的輪廓嗎？

如果天底下真的是有其母必有其子的話，那我太不如我媽媽了，我是說在補捉感覺的能力上，描繪感覺的能力上。媽媽到今天，說話的能力都可以針針見血，句句有情；除非她睡眠不足，睡眠不足的時候，你最好少惹她，你問她什麼，她都是回答：「不知道」。年輕時就如此，這一點，到老了沒變。她要是忘了的事，不會說不知道，她會告訴你忘到什麼程度了。我無法舉例，也舉不全，因為那往往就是一段即興的「相聲」，祇可當時意會，無法事後言傳，說起悲傷的事情來，小孩聽來不明究理，我懂，但是女兒事後

媽媽和她的孫子在校旁的小溪邊留影。（李立群提供）

還會忍不住的在我們夫妻倆面前重演一次，不是不尊敬，目的是想重新再敘述一遍，媽媽那種北京式的相聲語言。大時代一些悲傷的事情，居然在愉悅的氣氛裡傳下去了。

我們的上一代人，可以說是多災多難的一代，許許多多的她，跟他們，有人因為戰爭而被拆散，也有人因為戰爭而被結合，從年輕倉皇地到台灣，大半輩子生活在一個不知道由誰先說起的「寶島」上，現在這個寶島也不聽人說了，祇剩下寶島香煙，而且煙盒也變成白色了，祇會抽愈少了吧！

她跟她們那一代的人，在小公園裡愈來愈少，步子愈來愈慢，似乎會很快的就要走出我們的視線，我心裡的著急，敵不過無奈，想再問一些什麼，不敢問。想說：媽！等等啊！等什麼呢？也沒法說，只知道要珍惜，可是「珍惜」又不是抱著媽媽過馬路才算，又不是「噓寒問暖」，送些禮物就可以做足了。反而會常常看著她的背影，看著她的側影，看著她在小公園與朋友聊天，看著她的睡態，聽著她過去，很過去的那些年中，叫我名字的聲音……。那個來自北平的年輕媽媽。回不到北平了。

現在我轉個彎兒，我在叫我的小孩的時候，我常想用珍惜的心情去多叫

幾聲，但是人在叫小孩的時候，通常都是有什麼事情的時候才會叫，那時候怎麼可以同時還能舉行「珍惜」這件事呢？要叫就叫了嘛！馬路上那些經常會看到的「珍惜生命」的標語，都不知道是寫給人什麼時候看的，還能看多久？「珍惜」，多好的兩個字啊！

這篇文章，我都不敢唸給她聽！因為要很大聲的唸，她會不好意思，哪天，拿給她看吧！看完了，也許我又能聽到一段相聲。

2004年11月

大姊的蘋果

每一個時代與時代之間，會有許多不同的地方，不說食衣住行，就說管教子女的方式，或者說小孩子成長的環境也行，就說我們家的三個小孩，就說我大姊一人吧！

我這一代的人，小時候極少有不被家長打過的，班上的小朋友經常聊天的材料就是誰家的家長比較兇，要不就是誰被爸爸媽媽打得有多慘！辯論贏的人，基本上也算一種光榮，真是不知道為什麼，大概也算是一種比流行吧！誰被打得最慘，誰好像就是最酷的。

人們命運的差異，有時像來自不同的星球，但最讓人驚異的是：他們竟然居住在同一個家庭裡！

爸媽帶著兩個女兒和我，一家五口，好像在一個曾經幸福，又痛苦難言的幻境中，快要走完了每個人的一生。

民國卅七年，一九四八年秋天，我大姊在山東青島出生，父母身邊還有

錢，官職也在，夫妻幸福；一九四九年，隨國民政府撤退來台，錢還沒有被騙光前，大姊經常被媽媽抱著，散步到附近的水果店，買上兩顆進口的蘋果，一手一個，再逛回家，黑白照片都還留著，一個年輕漂亮的北方女人，抱著呲牙笑著的小女娃，小手舉著；還有媽媽穿戴整齊的揹著大姊，旁邊有兩個皮箱，準備出發逃難前，微笑的照片。兩張照片以及它周邊的故事，經常也偶而地被我們家家人找出來，「看」跟「回憶」到我四、五十歲左右，拍照片的當時，我還在前一世生活呢！

一九五二年，龍年，我在新竹一個破廟裡出生，家窮了，父親從一個將官，違反了軍令，成了逃兵，二姊已經出生，大我兩歲，把我們家錢騙光的人，據說逃到大陸的途中，被人丟到海裡去了。一是窮，二是父親的老同學都不敢接濟他，怕受牽連，又怕警察，住進破廟還挺清淨。我一生出來，接生婆告訴爸爸「是個兒子」，為了感謝，特別送給接生婆幾個雞蛋，滿月時好像又送給她幾個紅蛋，別的就沒了。

大姊才四、五歲，她還記得當時在那廟裡玩耍，經常會看到一些小孩才會看到的鬼啊神的。爸爸說不要怕，大家都是一起生活的，他是軍人，要是發起脾氣，鬼神皆愁。到我兩歲，全家流浪到台北，因為我父親的舊關係比較

多。其實不來還好，來了，更窮；我從小沒吃過一口牛奶，除了幾個月的母奶，其他就是把米碾碎了煮成粥，一匙一匙地餵大的。好在自小不多病，否則現在可能又在另一個世界生活了，因為看病是要錢的，當時不可能有。

大姊一直到小學五年級前，我記得她算愉快的，雖然也會被媽媽打、爸爸罵，但是在我們面前還是可以管我們的大姊。五年級以後，家更窮了，三餐不繼的事情，我們很習慣，大姊、二姊都漸漸感覺到什麼是「有錢更好」的感覺，比較之下，她們有「自卑」的感覺了。爸常說的「英雄不怕出身低，打破牙齒連血吞」的家教語言，對我好像還起點作用，對兩位女生，不夠實際。大姊學業成績一直不夠好，但是生性樂觀，天秤座，從小愛美，但家貧無奈；在金店的玻璃框外，看著那些金子，邊看邊幻想，是我們小時候的快樂活動之一。

有時我們三個小孩，去看露天電影回家，路黑、沒車，怪害怕的，我說：「姊，好黑噢！」手一直抓著她的裙子，她說：「別怕，天上有星星，星星會跟著我們。」我是信以為真的。

其實大姊的語言能力平平，每次碰到突發的事情，或敘述一個痛苦或者快

中間是我，右邊是大姊，左邊是二姊。（李立群提供）

樂的經驗，總是表情比語言豐富，從小的表情，我記得好多。

長大成人，對許多人來說是好的，那是因為「命」，我不是要說努力不努力；大姊長大後，漂亮，黃毛Ｙ頭十八歲，非常漂亮，村子裡的男生看到她，不是害羞就是變得更禮貌，連小太保看到她都擺不出適當的姿態，連我都覺得她漂亮。可是為了讓我能繼續唸書，大姊輟學，去了政工幹校的女青年工作大隊，幹了兩年軍人，完成「隨營補習」，才有高中文憑；退伍後，繼續到台北剛開始的酒廊行業裡，當時台北第一家吧，叫「門蕾地」，光是穿著禮服，蹲著給客人倒酒、聊天、酒都不必多喝，一個月就有三千多塊錢，民國五十九年左右！

下班是我騎腳踏車去接她，她偶爾會抓緊我的腰帶，唱著歌，我能載著大姊衝刺好幾公里。「復旦橋」，當年史提夫‧麥昆來台灣拍攝《聖保羅號炮艇》，還騎著進口機車在橋上來回奔馳，玩兒！我騎著腳踏車，左腿用力一百下，右腿用力一百下，載著大姊就可以衝上橋頂，一口氣滑到仁愛路圓環，路上哪兒有不平的鐵蓋、破坑，我都能輕易躲過，就是為了讓大姊舒服。

當年，苦的定義是什麼，我根本不知道，但是讓大姊舒服，是我唯一的真理，因為大姊對我最好，賺錢給家裡，供我唸書；眷村的建材不好，隔間的牆都是單磚，我如果發起脾氣，可以一拳就把牆打垮了，但是大姊為了我不用功，搧我耳光，氣得亂捶亂打我，我一聲都不會吭，讓她打，打完了，兩人都在屋裡哭，還得小聲，怕吵到隔壁鄰居，笑話我們。

酒廊的工作，肯定會改變一個年輕女孩許多的價值觀，高不成低不就，缺乏其他行業的學習耐性，把事情容易看得過於簡單，或者過於困難。從大生意人那兒聽到的聊天資訊，當不了真正的學問，好人，碰到不太好的環境！連花和草都需要一個屬於它的和風細雨，何況人？環境多重要啊！我總認為是那個環境，影響了大姊許多感情上的命運。

大姊第一次談戀愛，第二次，第三次，第四次，不記得幾次了，都是痛苦多過快樂。其中重要的一個因素，除了遇人可能不淑，再來就是媽媽管得太多，恨不得她自己下去談戀愛，不懂得在感情上如何保護她的女兒，只會管和唸叨，成了大姊的最痛與無奈。三十多歲，認識了一個美國人，終於結婚了，他大她十幾歲，兩人快樂生活了十幾年，他退休回美國，以為兩人可以安養老年。他，得了肺癌，她，一直陪在身邊，看著他走了。大姊回台灣，

住在我家，我剛替她鬆了一口氣，可以只顧自己過個好一點的日子了，她又得了胃癌。

起初，她不能相信，不能接受⋯⋯割掉了胃，胃沒了，大姊一邊努力接受，又經常深嘆。化療、電療、打針、吃藥、家裡、醫院，醫院、家裡，捱了兩年多，頭髮掉光了，人瘦得一把骨頭。可是她開始從迷茫、失落、憂傷的境遇裡度過來了，人也變得輕鬆、平靜、亮麗起來，像個有道的高僧。她把她的財產捐出去大半，小部分給媽媽、給二姊，然後一點一點地離開了我們，讓我把骨灰灑到基隆的海邊，希望能跟太平洋對岸的海邊，和她的老公相遇。但是我知道，她走的時候，很平靜，她接受了命運給她的一切，她覺得生命就是如此，所以她平靜。

我大姊走時，五十七歲，天上的星星帶她回家去了。她的弟弟，我，還站在曠野。大姊下了「一輩子廢棋」，等於「沒下廢棋」，她的生命哪裡浪費了？她是我庫藏記憶裡，難忘的人。

2007年05月

（林敬原攝）

登陸艇中的海軍回憶

「得道有先後，術業有高低」，只要是人，活在世上都是靠一口氣，氣長還是氣短？那就大哥別笑二哥。生意買賣差不多了，差不多是差不多，再差不多還是有差別的。人與人如此，團體與團體如此，社會與社會，國家與國家，乃至時代與時代，不也是沒什麼差別。也有什麼差別嗎？廢話！廢話也得說完了才知道廢不廢啊！以下是一則小回憶。

一九七四年尾，我從海專畢業，先當兵後實習，當的是海軍艦艇兵。海軍，一直被認為是科學兵種，科學很重要，雖然大家也不一定都懂得什麼叫科學。

一九七五年初，我被調派上了登陸艇部隊。LCU，合字號，也就是排水量大約有三百來噸，前面有個可以擺下來的大鐵門，平底，船頭吃水兩呎，船尾吃水四呎，不怕魚雷，因為魚雷最少要再水下六呎才能前進，甲板上可以裝載一個加強連或者三輛坦克車，二戰諾曼第登陸的時候，合字號就在世人面前揚名立萬過，裝著坦克，衝上沙灘，打開大門，無敵的坦克衝上

150

岸去。老美有錢，這登陸艇全新的，一登上陸，就算完成任務，就可以不要了；戰後，送給幾個小盟國，包括南韓、台灣，老美就在歐洲海灘上用了那麼一次，到了我們手裡，保養得好好的，用了至少四十年。

一九五八年金門八二三砲戰，金門的那幾門二〇四巨砲，就是由合字號，在彈如雨下的海面上，運給金門的；蘇澳核能發電廠的巨大散熱器組具，也是由合字號平底船，慢慢由高雄港送過去的；說不完的軍事、商業、社會任務，都是由合字號默默完成的……。如今，每每看到上海的黃浦江上，一艘接一艘的平底貨運駁船，騰騰騰騰地駛過江面，我就會想起駕駛艙裡面，那個以前的我，退伍都三十多年了，看到那種船，心裡還會莫名地呼呼跳一陣子。

新兵剛報到，多幹活少說話，一切以服從為宗旨，日子自然好過。沒幹幾天活，才學會站衛兵，吹起床號，吹吃飯號，正覺得這老爺登陸艇，怎麼每天就靠在碼頭上，起床，吃飯，睡覺，看電視，站衛兵？也太閒了吧？覺得覺得，「任務」就來了。「明天中午」十二點半我艇要與其他兩艇去「越南」！

天哪！「越南」！不是還在打仗嗎？而且已經打到尾聲啦！美軍不是在高貴而倉皇地撤退嗎？那是真的戰場啊！我們去湊什麼熱鬧呀！哦！原來是美軍有十架陸軍輕航空隊的小飛機，不知道是不想載走，還是來不及載走，反正要送給台灣。所以我艇奉命進小艇母艦「東海艦」的肚子裡，連夜趕赴越南峴港，負責登陸接駁，晚了，就是越共的了；「越戰」這個只有在電視上、報紙裡看到的地方，可讓我們趕上了，想請假，是不會批准的。

第二天中午以前，在艇長不苟言笑的指揮之下，我艇已經放倒了桅桿；吃完中飯，完成進入一九一號東海艦的準備，三條合字號，很壯烈而安靜地進入了小艇母艦。這艘東海艦，是當年國軍的國寶，全世界沒幾艘，亞洲當時也就台灣有這麼一艘；還是人家美軍在一次演習中，不小心撞過冰山，大軸有些微彎曲，老美不敢要了，又難以修復，乾脆就送給我們了。其實還能開，開得還挺威武的，只是不曉得從哪個角度看過去，稍微歪了點是真的。

停在港裡，最搶眼的就是它，因為大而且高，甲板上能停直升機，後門可以在海上打開，讓海水進來七八呎，以便合字號緩緩開進去，再把海水排出，關上後門，就可以趕往世界各地，行動快，是屬於運輸型，不是戰鬥用的艦隻，所以只有兩門四十公厘砲和配備的海軍陸戰隊五○機槍組合；；我們

合字號進入一九一，乾擺在它的艙肚子裡，也就暫時沒我們事了，船是他們在開，所以我們睡覺的睡覺，看書的看書，看夕陽的看夕陽，沒覺得有什麼不平常。

午夜左右，聽說船已經過了南中國海，接近越南了，海風裡的味道都開始覺得有些不同了，人心似乎有點緊張和興奮，壓抑中還帶點意氣飛揚，接近戰場啦！人生頭一回呀！我個人覺得本來閒散的當兵生活，原來還挺充實的，尤其這兩天，到底是海軍，科學兵種，「乘長風破萬里浪」，雖然不敢說出來，但是心裡頭，還是有「好男兒」的影子偶而掠過。

在海圖上算著我們的船位，應該已經是接近峴港外海的領域了，就在這個時候，一九一前方不遠的海面上，一片漆黑的夜色中，隱約出現了一盞小黃燈，應該是漁船。在公海上的規矩，兩船相遇，小船一定要讓大船的，這誰都知道，可是持續航行了一會，它沒讓，一九一艦不耐煩地打出了燈號閃著：「讓！讓！」那小漁船動都不動，還是沒讓，一九一號公務在身，嚴肅地打出另一個燈號：「你是何船？」那個破漁船還是沒讓。暗夜中，戰場邊，一九一號艦長下令：拉備戰──！全船立刻響起了「旺──旺──旺──」的備戰聲，我們合字號的官兵是客人，插不上手，歡呼一般跑到上甲板去，去

153

看一九一號用砲打漁船，軍艦打漁船那不跟打兒子一樣？大家馬上跑到甲板上去觀戰。所有的人勁都來了，頭一回打仗就能勝券在握啊！

在越南峴港的外海上，是戰場，不是在高雄，我們一九一號是有任務的，不是路過，也不是演習，所以艦長拉了備戰之後，全艦的氣氛馬上變了，似乎每一個螺絲，每一根汗毛，都興奮、緊張起來。負責四十公厘砲的射擊手，令我印象深刻，迅速熟練的拉下砲衣，跳著蹦著就進了砲位，兩隻手像自由車選手的腳，快速的搖著砲管，對準著前方那個不識相的小黃燈，第一次看到四十公厘砲不是在打靶，而是要打人，「我海軍健兒」真要打仗的樣子，我算看到了⋯訓練有素，臨危不亂，值得讚許⋯⋯就是⋯⋯狂妄了點。

幾乎是同一節奏，另外一個備戰的聲音，拉走了我們的思維；怎麼聽到對面那個小黃燈，在漆黑的海面上也拉起警報，而且他的聲音不是「旺～旺」的聲音，而是波浪型的 尢～尢的高級警報！大家還沒弄明白怎麼回事呢？對方的警報聲還沒響完，突然間，終生難忘！漆黑的海面，剎那間全亮了，蓬！蓬！蓬！唰！唰！唰！也不知道那是什麼聲音，反正整個海面全亮了，看到一大排軍艦，高矮大小都有，看不到砲管，只看得到火箭，靜靜的

「我海軍健兒」出發前夕。那會兒，我還挺不胖的。（李立群提供）

靠在一艘「航空母艦」的兩邊。

天啊！原來是美軍的軍艦，差不多有半個第七艦隊，排列在我們東海艦的前方，最多半浬遠，也就是一公里多一點；再看，牆壁裡伸出好幾種不同的火箭、飛彈，好幾十枚的，對著我們！剛才那個小黃燈，已經看不出來是屬於哪艘軍艦的了，海面上頓然間，就覺得僵了。

我們一九一號的砲手，一分鐘前真的是「力拔山兮，氣蓋世」，現在只見他們似乎是「拔劍四顧心茫然」。對面的燈光在海上一齊亮起時，我們這邊還發出一陣不自覺的驚怕聲。還好老士官長們幾十年來跟美軍演習多了，一看就說：「不要亂叫！不要怕，是老美啦！」對面一艘軍艦上打來了燈號：你─是─何─船？那個燈號的燈光顏色、瓦數比我們的燈亮多了，也不知道是他們的燈貴，還是我們的燈太老了，這邊我們一九一號的燈號，立刻快速的展開回答：我─是─中─華─民─國─海─軍，什麼什麼單位，奉命來幹什麼，請查閱什麼什麼，等等。亂七八糟的打了有兩分鐘之久，算是回答完畢。在那個氣氛裡，我似乎覺得艦長的制服，背後可能都濕了。

還好，對面的高級燈光又拍來幾個字…Follow me！剛才打完燈號，從航母

後面就扭出來一艘軍艦，只看到它的兩個煙囱，騰、騰各冒出一圈黑煙，加了油，艦身一個急轉彎帶加速，看得到艦身扭成了S型，唰！一下就衝到我們面前了。這一點要說明一下，過來的這艘軍艦，跟我們台灣當時的主力戰艦「陽」字號差不多大，約四千餘噸的排水量，有官兵幾百人的「快速驅逐艦」，簡稱「DD」。我們的「DD」是二戰老美剩下的，歲數大了，只能跑廿八海浬最多了，他們的「DD」應該是改良又新造的，能跑四十海浬以上，說白了就像一條街，在海上跑得比計程車還快！你說那是什麼畫面。在大艦隊之中，「DD」還是小角色，就像是一個幫派裡面，很能幹而且手腳麻利的小弟而已。

美軍的「DD」一眨眼就靠近了一九一號艦，在浪裡起伏，間距一九一號只有二、三公尺，最近的時候約二米。一個可能只有十八歲的小水兵，一躍就到了一九一號艦的乾舷上，向我們的帆纜長很帥的敬了一個禮，遞過公文，轉身一跳，像個小牛仔一樣，跳回了他們艦上。我從來沒有看過「DD」級的軍艦，和使用它的人，有這樣快速、靈敏、大膽的行動力。對方讓一個小孩來送公文，沒有失禮，別看他小，可專業到不行了，至少是中士的階級。

兩船調整一下方向，我們跟在「DD」後面，駛進了航母旁邊；簡直不好說，我們就像是小了，矮了一半，連光也暗了好多，大家都在抬著頭看那艘航母，真大，真漂亮，真科學，他媽的連油漆都比我們的好，我們天天在用油漆，一看就知道了，纜繩的質料也好，他媽的編織得也漂亮，看不到燈泡在哪，只看得到光，那種色溫，好像高級畫廊裡的燈光，我們的光我不好意思說，像小雜貨舖裡的光。航母的牆上，素淨的灰漆，一道蕭穆的橘黃色的燈光，打在幾個英文字上：尼─米─茲！

天啊！原來是它呀！我當時的心情好像是飛起來了，也好像是投降了；這尼米茲航空母艦，我小學就在《今日世界》的雜誌上常看到它的海上雄姿，結果今天咱們在海上相遇啦！還有那麼一點公務上的關係，所以心快飛了，但是人家的能量，它那雄厚的背景，把我們打掛了，投降。靜靜的參觀吧！

我們全體士官兵也要禮貌地站在右舷邊，抬頭敬禮的看著一艘舉世聞名的航母；他們的士官兵也要禮貌地還禮，但是好像更認真的，低著頭，行著禮，看著我們這一艘，曾經是他們家的「古董」，當時的心情不是「啼笑皆非」，是「啼笑皆是」！科學啊科學，你怎麼能讓人有這麼大的差別，兩個不同水平的科學兵種，在海風微寒的涼意中，相遇，擦肩而過。

我用舌頭舔舔乾癟的雙唇，瞪著他們的油漆，看著他們的鋼板，我不關心他們的砲或火箭，那個看兩眼就算了，反正我們也沒有，無從比較，我就想不通他們的油漆怎麼會漆得這麼好看，這麼平；還有，我們的雷達不可能壞了，就算昨天是壞的，今天出任務前，也必定會修好的啊！怎麼就完全沒發現半個第七艦隊就在眼前呢？再想下去，可能就難看了，還想把它當漁船打呢，自己都差點變成漁船。想著，想著，船漸走遠，回頭再看他們一眼，海上又是一片漆黑，恢復成剛才那樣，一個小小的黃燈，不知它有多遠，多高，多近，多危險。

至今我還是不明白，老美那一套電子設備是怎麼回事？轉眼已三十二個年頭。一九一號艦是在一九七五年四月二十日完成該任務，同年四月三十日越南完全被「解放」。年輕的時候，想把這故事寫成劇本，拍成電影，後來想想不行，電影也不能只靠演技。起碼那油漆，那油漆到底是什麼牌子的？我不明白，太科學了。

得不得道不知道，術業還是有高低的。

2007年01月

愈活愈回去

近幾年常常想去見的人，是做了一輩子演員的常楓常爸爸，還有做過大半輩子演員的孫越孫大哥。我經常會希望和他們兩位，單獨地坐下來，跟孫大哥請益人生是怎麼轉折過來的，跟常爸爸討論和學習，戲演到最後是什麼感受，會有哪些「回想」以及「回味」。可是直到現在，這兩件好事都還沒去做，我真著急啊！還愈搬愈遠，搬到加拿大來了，這太不像我了。我還曾經以為我做演員的態度還蠻不一般的，結果我是一般裡的一般，就是一般般的意思，愚、鈍、不開竅。

後來想想，生活是這樣地複雜，我的悟性是這樣地差，就算我為我自己很有使命地，在眾裡尋他千百度，伊人也在燈火闌珊處遇著了，又怎樣？會不會在一兩次的歡聚過後，又再度地失之交臂，該知道的沒知道，該珍惜的瞎珍惜，悵然間，再跑回眾裡去尋？尋我想要愛、想要問的人。時間快沒有了，人群要走光了，自己也要不見了?!好快啊！你們別走啊！我還有好多好多事沒明白……你們別走啊！老天再打我兩耳光吧！讓我快點醒醒，我這個一般般的料。

160

如果我沒有為了自己，去跟他們請益和學習，起碼可以經常打個電話去請個安吧？也沒有，你說我這人是不是也太一般般了，就只會站在原地，回想著以前和他們在一起工作、談話時候的樣子，只能一直「回想」著這個，不夠，悵然依舊；以他們兩位類推，諸如兩位者，還有無數位的「方家君子」，欽佩的前輩，我也都沒有什麼什麼。是不是……冥冥之中，從事表演工作的，前人後者，都有很多差不多的地方，所以就心照不宣了？這是我猜的。

雖然到如今我是什麼？我還不清楚，但是很明白地感受到，上一代人在艱苦歲月中的喜氣和貴氣，支撐了我們今天的成長。

作為一個演員，我想知道得更多，想要呈現給觀眾的更多，但是急又急不得。我知道，因為我「是」什麼，所以我才可以「有」什麼；而不是因為我「有」了什麼，所以我就「是」什麼。您聽出點什麼了嗎？聽不出來？看看那些台上、台下，搞政治的，就不難明白了。

有人曾經說，一般人是往老了活，就是往以後活，迎向以後的意思；而修道的人，是愈活愈回去，就是愈活愈能知道，過去的事是怎麼過去的意思

吧?!如果「是」這樣，修道的人，他們生命中「回想」的內容與方式，與一般人大概就不一樣了，由「回想」再進入「回味」的感受，應該也很不凡吧，這兩種人的生活，光是做的好事，和不好的事比較起來，影響就很大了。

每一件好事都可以經歷很多次，那是因為它值得經歷，不好的事情如果不能讓人長經驗，還不斷地再去經歷，那老的時候回想起來，一定很痛苦，也就不會想去「回味」了。雖然痛苦和快樂，一樣過不了多久都會過去，這樣講，大家大概都還是想選擇快樂。修道去吧！我們一起修，修著修著就「休」沒了。

修道的人，當然不一定都是宗教裡的人，裡裡外外都有人在修，在他自己的門裡修，門外修，關鍵在你修不修？說「差」不「差」也行，根本的意思好像差不多；我現在已經常常在「回想」許多事情，這些「回想」會不會走進「回味」，我還沒把握，可能有些事已經走入了，只是，入什麼之室，久而不聞其什麼吧！

常楓常常爸爸，孫越孫大哥，剛來台灣，就已經在軍中話劇團，做過大量的

排練和演出；少壯時期，又在台灣早期的電影和電視劇裡，摸索，成長，展

現，發光，在表演領域裡，早就經驗豐富，弓馬嫻熟。記得以前，有的時候

是他們說的故事感動我，有的時候是言辭感動我，他們的做人處世，又聰又

明，對世俗的認知和寬容力，我根本無能揣測。我想多拜望一下他們的基本

願望，是想去細細地聆聽他們的沉靜，從而得知當年的喧嘩！去慢慢咀嚼他

們曾有的虛空，卻可讓我自己飽餐一頓。

這話在現實生活說起來，也許有些弔詭，在藝術上是真實，我是想多知道

些他們做過的許多事，借他們的「史」，成為自己的「歷」，事情巧了，可

能還會變成一種「修」！便宜佔大了！要是修不到，我可以去崇拜，真正的

崇拜，也很好。

可是，我現在還只是在「希望」去，還沒去，那還說了那麼多？李立群你

幫幫忙吧！

………………… 2006年10月

上一代的眼神

疲憊的身軀，消耗過多的靈魂，不正常的睡眠，我是一個演電視劇的人。

「電視演員」這個工作，確實是需要儲存許多情緒記憶、感官記憶、救急式的表演、小聰明式的應對等等，以防大量的工作消耗以後，成為觀眾的笑柄，甚至罵名。可是，那些儲存是不能進入電腦存檔、編號，在滑鼠上一按、二按就可以按出來的，它是被放在腦袋這麼大的一個浩瀚的倉庫裡，被我們的體力和慾望在管理著，管理的不好，有可能用不出來，就是眼高手低之類的情況，有的是還來不及回憶搜尋，它就消失、模糊或者改變了。人腦比電腦有意思，可以忽略也可以努力不懈。

小時候，經常遇到一種氣氛，就是在許多同學的家裡，會跟他們的家長聊天，或者與不相識的外省長輩在路邊閒談，在炮兵營的部隊裡與老兵瞎混，與士、農、工、商各種外省人的長輩交談等等。一般都會很容易就談到：你爸爸是幹什麼的啊！哦！他也是軍人出身啊！你們是哪裡人啊？你爸爸是跟誰的？打過哪些仗啊？現在退伍還是退役啦（退伍是指士官以下，退役是尉官以上）？

講到還跟我爸爸共同參加過同一場大戰役的巧合時，是他們眼神最亮的時候，也是最深，也是最淡然的時候，只要這種氣氛一出現，通常我就會有比較多的零食可以解饞了；也就是他們那種打過那麼多仗，殺過不知道多少日本人、中國人，自己還能活著，然後逃到台灣來的人，才有那種眼神，不知道是「敗兵之將不可言勇」的關係，還是打來打去都是打中國人自己的關係，所以覺得「敗者蒙羞，勝者可恥」的緣故，眼神裡才會有那麼多明亮而又無奈，親切而又唏噓、得意的口氣還沒發洩多久，思鄉又回不了鄉的淒然，又上心頭。

接著卻又轉變了話題，接下來問的就是：你們家一天的菜錢是多少錢啊？上學怎麼上啊？坐幾路公車啊？哦！你是走路啊！那很近吧？吓？要走四十五分鐘！這麼遠？哦！你爸爸有的時候會騎車去接你，你爸爸的腳踏車是二十八吋的，還是二十六吋的？買的，還是租的？一個月多少錢？房東是幹什麼的啊？我還得跟大人一樣，裡裡外外、不急不忙，偶而也學爸爸的口氣，長噓短嘆一番，聊得好著呢！可以聊到吃人家一頓飯再回家。

一般我會關心好奇的反問一些他們的背景和近況；談起他們自己，那種

眼神又亮了起來；就是他們那種人有那樣的眼神，一個經過了大時代的生離死別，多災多難的動盪環境，才有的一種「情緒記憶」的眼神。如今雖然時光已舊，但是在我心裡記憶猶新，那一張張來自大江南北不同的臉，卻有著相同的一種眼神，反映著那個不知道要怎麼過，可是又得過的時代，老、中、青、男女都一樣，一樣的迷茫。我還沒忘記那個眼神，大概還能演得出來，但是沒人寫這種劇本了，就算寫了，那個小孩兒誰來演啊！

過年的時候，家家戶戶都會貼一些春聯，不但大門貼，二門也貼，一方面是過癮吧，一方面也想教育教育孩子們。春聯的內容，寫情、寫景、寫標語的都有，有很通俗的，有文雅到看不懂的，最常讓我自語的，大概是：「傳家有道唯存厚，處世無奇但率真」，要不就是：「忠厚留有餘地步，和平養無限天機」；由這兩副對聯，你可以說，他們在那麼艱苦的年月裡，還沒忘記彰顯中華文化的漢人思想，但是，你也可以說，他們天真的太不了解未來的現在人了！台灣現在自己最缺的不一定就是錢，可能是一個忠厚的人際關係，以及和平的處事態度吧？（我指的是搞政治和媒體的。）

上一代人的光輝，上一代人的迷思，都過去了，這一代我們暫且不提了，提提下一代吧！下一代那些汲汲碌碌、頭角崢嶸的年輕人吧！年輕人，就是

上一代人的光輝，都過去了……。（許斌 攝）

因為他們年輕、他們美麗、單純、陶醉與天生豐富，而且身在其中不自知，雖然羨煞了過來人，但也令人難免會擔心他們未來的出路，到底年輕人的特徵還是「犯的錯不夠多」，但是這個特徵在充滿假象的歲月中，不夠用了怎麼辦？再去翻翻老對聯？可別像我一樣，「書到用時方恨少」。

現在我跟家人都住在加拿大，為了孩子唸書，為了年輕人去的，說說我們的老三，男孩，十四歲，暑假獨自回到台灣，專門去做牙齒矯正手術，其他空出的許多時間，我就讓他去拜見我的幾位老友，有在大學教中文系的學者文人，有在寺廟裡修行的禪師，有擺檳榔攤很會潛水打魚的高手，他們都是我幾十年亦師亦友的好朋友，我讓老三一一去拜見。老三說：「爸！要用『拜見』這兩個字嗎？」我說：「對！主要就是這兩個字，去吧！你會有收穫的。」老三要獨自在台灣浪跡一個多月，夠他忙了。

想想我們的上一代，想想我們的下一代，想想大人給他這樣那樣的安排，也許就是我個人的一種懷想，是希望他能開心的受到教育。好在，他也好像熱情的去做了，如此，我疲憊的身軀，消耗過多的靈魂，不正常的睡眠，也就像電視劇台詞一樣，說完了就不重要了，不是做父母的有多偉大啊什麼的，而是我的心也會跟著開的，互利互惠，而已。

至於上一代的那種眼神，沒機會演了，也很自然⋯⋯沒有一切的迷茫，

那來一切的希望。其實，時代與時代之間，何必用傷感去看，就是互利互惠

嘛！大家都在人類的大海裡，歲歲年年，潮起潮落，永遠存在。

⋯⋯⋯⋯⋯⋯ 2006年09月

颱風算什麼

民國四十六年，一九五七年，我們住在今天的台北信義計畫區一帶，也就是基隆路、信義路的交叉地帶，方圓十公里左右，找不到幾幢三層樓以上的建築，不是稻田，就是一些簡陋的民房。「四四南村」當時算是一個不小的大眷村，遠看或俯看下去，不過就像是蜷伏在「象山」腳下的一張破地毯。

「西村」是當官的住的，好一點點，我們家是一堆沒有分配到眷村房子的「獨立戶」，就沿著信義路邊和基隆路邊，相互依附地搭起蓋起了一條單一街道，倒也使基隆路上光禿禿的路旁，平添了幾十戶有門牌號碼的人家，增加了幾許人煙。如今，不論是第一代的，依然住在那一帶的老居民，恐怕極不多了。其實光是那一個小小的地段，就有說不完的故事，從日據時代直到今天……，我在《臺灣怪譚》裡提到的一些鬼故事，只不過是略微帶過一嘴而已。

我家當時是住在基隆路一段四百五十號，屋子裡還有一根水泥電線杆。爸爸在前廳開了一個小小的修玻璃和畫花瓶的小店，後屋約有七八坪大，一家五口就住在裡面，左右拉開四扇木板做的大門，就迎著朝陽做生意，拉回四

扇門，就休息、吃飯、睡覺、過日子。

整個信義、基隆路上，就是一個可以讓颱風任意肆虐的無阻礙地帶。爸媽都是大陸來的北方人，沒經歷過颱風。

有一天，年輕時候的媽媽，快速地騎著腳踏車，下班回家，一下車就說：快點，快點，颱風晚上就要來了。說完就跟爸爸把後院晾的衣服、兩輛腳踏車、招牌，都塞進店面裡，找一些舊衣服、破布，把電線桿和屋頂連接的地方塞緊，以防風雨大時快速進水，電線桿被風吹晃了，水就會沿著電線桿，好多好多地往下流，流到屋內可以積水。

爸爸光著上身把一個當作櫃檯的大木箱，很艱難很小心地推到大門後面，頂住中間比較脆弱的兩扇木板門。大木櫃子上鋪張軍毯，我就睡在上面，爸爸說天黑的時候風會很大，讓我們小孩沒事的就先睡覺，我才六歲，感覺上，好像看著大人要打一場仗。如今想起來，就是房子太不堅固了，否則你可以約幾個朋友到家來打牌，邊打邊欣賞窗外的「風」。第二天看看新聞，哪裡哪裡災情慘重，知道以後隨意地捐點錢，看上去還能酷似一個大善人。

我們家不行，雖然家當不多極了，也經不起「傾家蕩產」的感覺。隨著風

力的逐漸加強，爸爸已經為了保護家園，抵禦颱風，累了一頭汗，坐在一個凳子上，喝著涼開水，抬頭看看屋頂，細細打量一下門栓，手再搖搖大木櫃子，看力量夠不夠頂門的，間歇地扯開嗓子，向隔壁開中藥房的王老闆打聽颱風最新消息。老中醫用山東話，很謹慎地跟父親覆述著收音機裡的廣播：暴風半徑一百二十公里，最大風速五十公里！比剛才又增強了！沒事吧?!爸爸說：怎麼沒事啊！我們家已經進水了！都到脖子了。

半夜，暴風圈在當時的台北上空，快樂地狂奔著，一會兒山上，一會兒地上地橫掃著。爸爸跟媽媽還有六歲的我，奮不顧身地各頂住一扇門，薄薄的木板門，一次一次地被風吹凹進來，我年紀雖小，可是有大人在，我不會怕，把自己的身體當成一根木棍，斜頂著門，接受那一次又一次凹進來的風，大姊二姊在旁邊看著，眼神裡還透露出：男孩子到底是男孩子，挺管用的，我自己也覺得挺管用。

爸問王老闆：看到外面的情形嗎？王老闆湊著門縫往外看，大聲地跟我們說：路燈沒倒，燈泡全碎了，對面兵工廠的圍牆，被吹開了！倒了一小段！外面很黑，看不太清楚，哎呀！從牆裡頭跑出一個黑影子！爸說：是人嗎？王老闆說：不可能是人，是一個像野豬那麼大的動物！向我們這跑過來了，

跑得很快！老李，快快，你們家有沒有鐵棍？我去拿砍藥的柴刀來，它跑過來了！咱們這門可頂不住它啊！

爸媽急得一時慌了手腳，小孩嚇得不敢出聲，爸爸拿出打仗的精神，冷靜地思考……要是有槍就好了，沒有！那就不要驚動它，把燈關上，屋子裡變得一片漆黑。老王跟爸爸密切注意著那個怪物，它愈跑愈近了，媽媽抱著我們三個小孩躲在後屋，不敢出聲，爸跟王老闆，手上拿著傢伙，抵著門，聽著外面的動靜。那怪物衝向我們的門邊，又停在基隆路的馬路上，轉著圈子，距離近了，老王顫抖的聲音跟爸爸說：哎—老李！我不行了，我頭暈！哎呀！我真是眼花了。爸說：真的是個草球嗎？老王說：啊！真是個草球，哎！它怎麼飛起來了！哦—老李，我看錯了，那是一個裹著樹枝的大草球！

現在又往三張犁那邊跑過去了！

我們全家，跟王老闆都笑起來了，笑聲都蓋過了風聲。該三張犁那兒的人緊張了。

………… 2007年11月

Chapter 3

單口相聲

喜馬拉亞之旅

（一）

二十年前的台北市，正開始覺得有錢，往外移民的人口，西進大陸的台商，都還不多。市區裡的人口和私人小客車，正值高峰的數量，馬路又沒有現在的多和寬，大眾運輸系統剛開始要計畫施工，正值高峰地、任意地逍遙在市區裡，也沒人能怎麼辦；簡單地來說，居住的環境，其實很不理想，灰塵、油塵，上下班尖峰時間的壯觀，真是容易讓人覺得我們這個城市，映著夕陽的時候，像極了一幅「潑墨都市山水畫」，這個題目畫家恐怕連想都想不出來，就算勉強同意它的語法沒問題，大概也沒人敢畫，畫不出來的。因為要用毒來畫。

那時候，我卅四歲，結婚前一年，體力與心情尚屬年輕，單身嘛！想去哪，旅費，跟父母報告一聲，啥也不必罣礙地就可以走人了。

有一個機會，我參加了一個叫「喜馬拉亞」的登山俱樂部，大概是當時台灣最專業的登山團體了。後來過了幾年，我們那次登山的一位隊員「吳錦

雄」，成為台灣有史以來第一個攀登聖母峰安然歸來的英雄。不是因為他的名字裡有「錦牌」的「英雄」的關係，你沒看到他姓「吳」（無）嗎？主要的，是因為他的訓練背景，更主要的，是他的個性和修養，以及絕對重要的，就是後面的一個推手——「喜馬拉亞」俱樂部所有的後援。

吳錦雄只比我小一歲，他登頂的那一年已經四十出頭了，可以見得，登高山，最重要的不一定是充沛的體力而已，而是更成熟的一種狀態，對山的情感乃至於對山的倫理，已經在他的生命中，存在著一定的意義。這個意義的執行和價值，電腦是計算不出來的，只有他自己心裡明白，那是他多年的努力，以及在專業團隊的支撐下，大自然發出了一種慈悲心，偶而讓他親近了一回；跟征服、超越、勇敢這些名詞，其實沒什麼關係。

我的登山經歷，是沒有資格參加「喜馬拉亞」俱樂部的。主要的是我有熟人，在我幾次強烈的要求下，又經過了行前的一些講解和訓練，體力又不太差，而且又要負責替團隊拍攝的專輯紀錄片當主持人，所以我可以去了。

我們那一次的目標可不是聖母峰，而是「遙望」一下聖母峰，我們的目標是喜馬拉雅山脈中一個叫GOKIO的湖。那個湖的海拔是四千七百米，旁邊

有一個獨立的山堆，海拔五千四百米，爬到五千四百米算結束。在四千七百米以前，不能叫爬，也不算攀，就只是健行而已。但是，地球上是每四千米，算是一個大氣壓，高山病大多從這就要開始了。不行的人，就得用犛牛往下運，狹窄的山路，牛要是不小心滑下去了，人也就一塊兒下去，除非你會輕功，那你大概也不會有高山病了，我的意思是說，在那一種大自然裡，人是渺小無比的。到了六千五百米以上的時候，氧氣之不夠用，任何緊急求救裝置，沒有在登山的電影裡那麼主貴，經常是來不及派上用場，山難就已經發生完畢了。

孫悟空不是翻不出如來佛的手掌心嗎？那隻手掌的五個指頭就像是腰際還飄著雲的五個矗立的山峰；我們的小飛機帶著十幾個人和裝備，活像是在那樣矗立的山峰中，S形地飛在，或者說是飄過它們之間，有二十多分鐘，就是趴著窗戶向外傻看著，心裡想，如來佛啊！您可別跟我們開玩笑，讓我們安全通過吧！

飛機終於在一個直立千尺的懸崖的平坡上降落，下降的跑道很短，但是是上坡，駕駛員利用上坡，滑到底再轉個圈，自然地把飛機弄停了。那時所有的乘客都由衷地為駕駛員鼓掌，充滿了感謝，駕駛員是老神在在地，不知

聽了幾年這種掌聲了，我只在他的眼神裡瞧見了一種安靜的尊嚴，英國人，他在那種環境裡開飛機，對來自遠方的登山客而言，等於奉上了第一份來自「喜瑪拉亞」品質裡的「高超」。

那個機場，其實就是高空中的一條土坡，除了那個土坡，沒有任何屬於航空的設備，只有幾隻當地的藏獒犬，坐在牠們的地盤上，威嚴地看著我們下飛機，那雲裡帶霧、充滿能量的眼神，讓人自動地會變得比較禮貌！全世界的海關官員的眼神，沒法比！那個點叫做「魯枯拉」，海拔二千八百米。從魯枯拉開始，各人要揹起私人裝備，插著雨傘，往更山裡出發了。才出發，心情一定是開朗、興奮的，隨著腳步和呼吸，台北的塵埃已經悄悄地、大量地，從我們身體裡走開了。

一天要往山裡走八個小時，邊看風景，邊調整步調，流汗、喝山泉，因為每個人體力和體質不同，速度也就不同，隊員之間，自然就各走各的。中飯的時候早就有雪巴族的嚮導，提前到了定點，邊做好了飯，又在地上舖了一張天藍色的大塑膠布，壓好石塊，以免風吹，擺上每人一份的熱橘子水和幾塊餅乾，等著姍姍來遲的我們，笑臉相迎地伺候大家吃飯，紅紅的臉頰，謙卑的談吐，不由得又讓我們也變得禮貌起來。

吃完飯，休息一下下，交換了來時路上的一些瀏覽心得，多半是七嘴八舌的驚嘆，接著又扛起裝備各自出發；雪巴嚮導們得要收拾好爐火、炊具，放在好大的藤編的竹筐裡，用力舉起，幫對方揹在背上，然後在嘻笑聲中，快速地出發；他們得趕過我們，到下一個晚餐預定地，做好飯等我們。路上他們揹著半個廚房，還能唱歌，歌聲嘹亮，直入雲霄，回音打在山岩上，山沉靜地聽著，我幾乎不能相信，他們怎麼會有這麼好的體力？全都是女孩兒！

從一入山開始，我們就在山裡尋找，尋找山的滋味，它讓我們解了好多「渴」。

第一天走來，雙腳沉重，氣喘如牛；第二天下來，四肢無力，飯量大增；第三天，想找另外兩條腿幫忙；第四天，奇妙的事情發生了！

（二）

從「魯枯拉」出發的時候，山上的植物還是五顏六色的森林，有大樹直指蒼芎，有灌木散佈在滿山，走在其間，基本上已經有森林浴的意義。一開始會邊走邊想很多事情，慢慢隨著自己的步子，和沉重的呼吸，漸漸地開始

剛出發，山還是綠的，人還是白的……。(李立群提供)

與世俗隔離。森林浴的意義，好像已經不只是生理的了，沉重的呼吸，也似乎在大量地把心裡面的吵鬧、計較、擔心和興奮逐漸地從體內排出去了，你的身體和心靈愈來愈乾淨，森林中的寧靜和安謐，愈來愈跟你在一起。那是用第一天、第二天、第三天所付出的體力，掙扎和學習，漸漸地，一步又一步地走進一個到今天我還無法瞭解、無法敘述、無法讓它再現過的一種「情境」吧！

試著說說，「第四天」，下午的時候，我一個人已經走了很久，半天都沒有見著山徑上來或往的人，我就在走，邊走邊算著步伐的數字，悄悄停止了，人卻還在走著。「全然放鬆」和「奮力向前」的感覺，都不存在了，人卻還在走著。腦子裡沒有在想任何事情，可是卻有直覺，那個直覺就一直在領著我走，走到某個懸崖邊，自己還知道轉彎，依然走著。然後，有一陣子，重量、呼吸好像也不存在了，很清楚地感受到自己走進了一個似乎沒有時間也沒有空間的真空裡。

這個真空跟在太空裡不一樣，它有光，所有的視覺已經好像沒有在用了，全部的環境就是一個空蕩蕩的感受，就一個顏色，好像是一個乾淨的、不刺眼的某一種黃色吧！我就走進了那裡面，走了不知道有多久，最少有十五分

182

鐘以上，才發現我在那裡面走，然後才意識到，剛才我怎麼會有那種感覺？接下來就沒了，再想走進去也走不進去了，只剩下一份，沒法跟另外一個人說說的喜悅，邊走著還是邊思想著它，直到再度被大自然的風景叫醒了，才暫時忘了去找它。其他的快樂和新的驚訝，自然地取代了剛才那個感覺，也不會去留戀，只是不明白，那到底是怎麼回事，你能明白嗎？

什麼都是空的，但是那個空，有在動，跟時間、空間又沒關係，跟裡面、外面也沒關係，就是在動，動了大概十幾分鐘，又好像十幾萬年，就沒了，好玩。我覺得太奇妙了，這麼清醒的一個山徑之旅，怎麼會變出這麼一段獨而不孤、寂而不寞的經歷；用詩去寫它是寫不出來的，因為你並沒有去想對另外一個心靈訴說它，就只有自己和自己，絕對的經歷過它。原來生命中還會有這樣的情形！可以不與任何事情互相依附，或者休戚與共。這樣的說法，不知道對不對，大概也沒什麼對錯。

走到了海拔三千五百米左右，有個小鎮出現了，它叫做南奇巴札，有對世界各地而來的登山客開的小咖啡店、小酒吧、雜貨店、鐵店和假日地攤。在逛地攤的人裡，其實有更多是從不知道多遠或多近的山窩裡，冒出來的當地居民，在四面雪山、青山共同環抱的南奇小鎮上，補充日常用品，有錢用

錢，沒錢也可以接受以貨易貨。我買了一塊藏人愛喝的茶磚，硬得真能把人都砸昏了。夠厚，我喝到今天還留著三分之二，不是因為它太硬，也不是不好喝，而是被我忘了，前幾天收東西才再度見到它，留著吧，聽說它像紅酒一樣，是活著的，愈放會愈好喝。

走到海拔四千米，已經是一個大氣壓了，隊員的體力和精神都開始提防發生高山症。隨身帶著水以便補充，翻過一個幽雅的小山坡，在山霧中，漸漸地看到一個小鎮。不是小鎮，是一所小學。地名叫昆炯，小學也叫這個名，學校的老師與校長，多半是這小學畢業之後下山唸書再回來教書的。旁邊有個小村莊，建築的材料就是山上的松木、杉木、石塊。我們的嚮導公司的嚮導，有男女老少，全部來自這個村子。空氣之好就別提了，家家戶戶都種點農作物，養點牲口，小孩放學之後除了玩耍，重要的工作就是幫家裡撿牛糞，乾的就放在藤筐裡，沒乾的就用手貼在石頭牆上曬，曬乾了收起來當柴火用，生起火來，聞不到一點怪味兒，我只是不太好意思說它好聞，可是一定有人愛聞。那牛，都是犛牛。

雪巴族的嚮導頭，邀請我們全隊到他家喝奶茶、吃餅乾，歡迎我們的鄰居小孩兒，在我們桌前唱著熟練的民歌，邊唱還能邊吃東西邊喝茶，邊唱還能

與他們的小同伴聊兩句天，你看他們那歌有多熟；一個大眼睛男孩兒，隨著歌聲在我們面前跳起舞來，看他手腳並用，面帶微笑，就是在原地隨著節奏轉圈，那個圈把歌聲都帶上了，那個歌聲把他的舞都包起來了。在這大山的溫暖的人家中，看著小孩子的笑臉和天真，直覺的，人在真正快樂的時候，除了唱歌跳舞，沒有啥事可幹。隊裡有人高興，拿了幾個盧比放在桌上，那小孩兒看了看，邊轉邊跳，優優雅雅地，不卑不亢地，點頭微笑的同時，把錢收了起來，漂亮！

主人請我們喝熱騰騰的奶茶，我們也想起把台北帶來的咖啡拿出來，「好東西與好朋友分享」，主人又拿出曬乾的犛牛肉乾，沒吃過這東西，可是愈吃愈好吃，我們不敢怠慢，有人又拿出好幾包泡麵，煮了一大鍋與他們分享，在上百年但是非常堅固的木屋裡，奶茶、咖啡、泡麵的香氣，瀰漫在兩國的話題之間，融洽、歡喜。我認真地在想，是否有一天能在那個村裡，大雪封山之前，找個空屋住上半年，豈不美哉？就在大家開心地、充滿溫馨地聊著的時候，有一個替我們趕牛的雪巴人，坐在打開的大長窗戶旁邊，很謙虛地打斷我們的談話，安靜地指著窗外七八公里外的一座雪山，很放心地用英文跟我們說——雪崩！

（三）

「雪崩」，在我的記憶裡或者說從各種媒體或電影上得到的印象，大多數都是危險的，驚恐的，需要逃跑的一種災難事件；沒想到生平第一次碰到雪崩，卻是在海拔四千公尺的喜馬拉亞小山村裡「欣賞」到的。

在一個百年堅固的石木構成的房子裡，有暖爐、毛毯、咖啡和快樂洋溢的聊天中，看到七八公里外，甚至要再遠一點的，長年積雪的一座山峰，看得到它的頂和腰看不到它的腳，我們是第一時間看到，在接近山頭的胸部吧！突然斷裂一道長約一公里左右的積雪，一起往山下滑，因為面積很大所以壯觀，因為距離遠，所以畫面就顯得慢，就看到大半座山的長年積雪安靜地由裂變碎。產生巨變之後，震撼我們之後，在大家發出一陣台北人的驚嘆之後，雪崩造成的聲音，才轟轟隆隆地、斯文地傳進我們耳中。然後那座脫了一件外套的山，又安靜地在夕陽下恢復了它原來的寂靜，一切都顯得很自然。

因為確知那附近沒有人或動物，又因為夠遠所以沒有威脅，也因為從來沒看到過所以歡欣加倍，想重播一次，老天爺不聽我們的，每個人大概都深記

在心裡了。從雪巴族客廳的大長窗戶裡，看到這麼一幅活的大自然畫面，在我心裡，久久地，自己在重播著，回放著，雖然它發生得安靜，我回想起來總是豪華壯麗，那印象的發生與結束，雖然不能像一篇動人的文章，每當我想起來，卻能覺得它好像……好像還悟到什麼道理了，一絕。

那天晚上就在這個叫做昆炯的小山村紮營過夜。當天，是尼泊爾的新年，他們過他們的年，我們睡我們的覺，第二天一大早要拔營啊！後來聽到不遠處有年輕人的歡樂聲，不行，我不能錯過，我也年輕啊！那年我才三十四歲呢！

爬出了睡袋，穿上羽絨衣，外面大概有零下五六度左右。來到雪巴族的營火地裡，好多雪巴人，不盡是年輕人，五十多歲的老婦，健朗得不得了，火光讓所有的人臉上都無比溫暖，歌聲、音樂聲，一直從人的嘴裡，和手持的卡帶錄音機裡傳出來，流出來，快樂出來。看到一些擅於玩耍，或者是他們裡面比較時髦的女孩子吧！只不過比別的女孩多圍了一條外來貨的圍巾在脖子上，故意塞得不太緊，比較顯得飄逸，再戴一個不知道從哪弄來的、寬框的太陽眼鏡，很黑的鏡片，到底有什麼意思，我都看不出來。反正那幾個戴墨鏡的女孩兒最引男生注意，也最活躍。

四千米的高山上他們的血濃素比山下人高，尋歡作樂，激烈的舞蹈都OK，我們不行，只能看著他們跳。有幾個年輕男孩圍成一圈，雙臂連結在一起，隨著由慢逐漸加快的鼓聲，甩著頭，用力地順時針跳三步，又逆時針跳兩步，速度越來越快，還邊唱邊跳，其實不算累，是在喊！五分鐘過去了，這個由十個人左右所組成的單調舞群，還沒有人累，所以看不到人脫隊；圓圈越轉越快，時間越來越長，原來以為這只是單調的舞蹈，給人的震撼卻越來越大，他們不是在跳就算了，他們還在比，不但在比還不逃，跳得用力，轉得又快，還用力扯著兩邊的人。我那時候的體力真的還不差，但我估計在那個海拔，要不了三分鐘我就能暈過去，真的暈過去。

慢慢地我發現這一圈大男孩，散發出一種從未讓我感受過的力之美，大力士或功夫家所展現出來的力，跟他們是不同的，軍隊的排山倒海之勢，是另外一種掙扎和無奈，他們不是，他們給人的力量之美，是由一圈男生，一直跳，一直跳，跳得讓你將身比身一下，就能倍感心動，繼而佩服，繼而讚嘆，然後還聞到他們身上甩過來的汗味，大得跟浪一樣，也只有這地方生長的人才能這麼跳，讓黃土高原陝北一帶的腰鼓隊，或者日本的太鼓團，來這跟他們一起跳，可能就會很難看了，起碼還不能讓人聞到汗味兒，就缺氧而停下來了。那個晚上是零下五六度，尼泊爾的新年之夜，我看

這裡海拔四千公尺，已經可以遙望到聖母峰，它八千多公尺。(李立群提供)

到了，從人身上能發出來的一種力道，好像古人才會有的一種力道；又算一絕。

走到了四千五百米左右，冰河出現了。所謂「冰河」，原來河裡沒有水，是很深很寬遠的乾河床，積滿了亂七八糟的大冰塊，最小的也有一輛計程車那麼大，大的大概有間房子那麼大，不規則地推著，或者說互相撐著，看似不動，其實它也會被壓碎的小塊冰塊而帶動，這不動則已，一動就是嘩啦一聲巨響，駭人心弦，因為離得近，你會嚇得倒退幾步。但這情形我只是聽雪巴人說而沒親眼看到它動，只見它們好像很荒謬地，好像被誰放在那個山溝裡的，而且一放就不知道多少年，隨著下游的融化，它們才極緩慢地動，偶爾地發出聲聲的巨響。

四千五百米，人走路已經不能太快了，要徐徐地走，快跑不到五十米必定氣喘如牛，但是我耳邊突然聽到十幾米以外，有一陣快速的風聲，就像我手拿一根竹子，快速畫過空氣的聲音，嗡地一聲就沒了，原來是一隻鴿子飛過去，它們是喜馬拉雅山脈特有的飛禽——雪鴿，個頭比平地鴿小了三分之一，體力就不知道要多了幾倍。抬頭一看，有一群雪鴿正好飛過。鴿子一般群體飛翔的時候，常會隨著帶頭的鴿，左右不定，時高時低，不規則地翱翔

在空中，雪鴿群也有這種群體飛行的線條感，但是速度快了三倍！你想想看，你看過的鴿群，在空中集體飛翔的那種曲線和節奏，突然加快三倍，那還是鴿子嗎？尤其是在已經相當缺氧的高山上，我第一次感覺到一群安詳的鴿子，只是在正常地飛，卻好像天上狂奔的風。

（四）

我想，每一個人登高山的經驗，都會有相同的經驗和不同的感覺，山，到底是什麼？為什麼愈高就愈讓人想到這個問題，愈大愈深就愈令人感動？

我以前跑過船，看過不少的海，大海跟大山雖然都有令人難忘的感動，但是在感觀上，海是無時無刻不在動，行船的人總是有風險的，對海的懼怕和對山的懼怕，是渾然不同的，海上有流浪的感覺，海上有張狂的時候，海，經常會讓人害怕，就像鄭愁予的一首詩：「來自海上的風告訴我，海的沉默太深，來自海上的雲告訴我，海的笑聲又太遼闊。」雖然這首詩的兩小句會讓人想到愛情，或者人生，但是反差太大，過於激盪。山就沒有這一類的怕，走在寂寞的小路上，不覺得孤獨，就算有孤獨也是孤獨地在面對自己。

海難如果發生，人們容易怪海的殘酷，山難發生，人們不常去怪罪山；海上有歲月感，會思鄉，山裡，動輒十天半個月就晃過去了，不管你是動著的，還是靜思的，一下午的時光，很快就隨著浮雲而過。山是這樣的靜，雖然他是生意盎然的地方，山給人一種能夠定的力量，從大山歸來，心裡會有不捨，有感激，對生活也好像更有了包容的珍惜感。

難怪自古以來人總是去山裡閉關，或者去山裡修行，沒聽過誰去海上閉關的。我好像故意把海說得太不好了，想來彰顯一下山的好，不是這意思，是我寫得不夠恰當。海，跑久了，你好奇地去問他有關於海上的事，他往往只是用淡淡的一笑來回答，山裡待久了，下得山來，容易靜觀世態。我在海上⋯⋯別談海了，再談就真的岔題了。

「喜馬拉亞」，好大好大的山啊！在裡面走了二十天還沒到「聖母峰」，我想我這輩子到得了到不了。只能從資料上去得知和聯想聯想了。但是到四千七百米的GOKIO湖，坐在湖邊七百米大坡直上，寸草不生的五千四百米山堆上，遙望著二、三十公里以外的聖母峰，肅然起敬，又心生歡喜，雖然舉步維艱，還是不願意放棄每一分鐘的瞭望，峰峰相連到「天邊」當然是真的，關鍵是你當時所見到的峰，都只剩下七千米到八千米以上的千

年積雪峰了，只有最高的聖母峰，不完全有積雪，因為山高招風，雪也存不了多久，就被勁風吹走了，剩下一大塊銅牆鐵壁，矗立在眾山之巔，只能傻看著，不知道怎麼形容，好像除了人，什麼動物也沒上去過，包括雪鴿；如果說「巴黎鐵塔」是巴黎的一個地標，那「聖母峰」當然就是地球的一個球標了，不對，這樣講顯得我書讀得太少了；反正山高到一定高度的時候，就不再是青山了，所以青山不老、綠水長流這種話都太小意思了，可是當我坐在五千四百米的山堆，傻傻看著峰峰相連到天邊的景象時，那種幸福感和莊嚴感，依然希望用青山得以不老、綠水能夠長流的心情，去讚美那心中的喜悅。

以上這些話是我去了一趟喜馬拉亞山，回來之後的稀罕。因為我對大山的瞭解還是不夠的，所以處處充滿驚訝、讚嘆，就像見到一個面目俊朗、胸有大志的人，我就會以為這人可能是一塊可以安邦治國的料，殊不知真正的「瞭解」才是稀罕的。人說「只在此山中，雲深不知處」，聽起來是山和雲帶給人的迷惘，一種不瞭解造成的假象，其實能說出那話的人，對基本情調的掌握還是夠明白的；換句話說，山沒那麼複雜，所以終究讓人感動，對人與事的感受夠明白的，所以讓人難以捉摸，要不孔子怎麼會說「仁者樂山，智者樂水」呢，我沒比方錯吧？不就是爬爬山，回來說說心得嘛！

可是又覺得肚子裡墨水太少，明白人又不在旁邊，回述起來，有丟三落四的擔心。

好，去了一個月的喜馬拉亞山，回到台北，很清楚地覺得自己內心中，有一份空前的寧靜，過去的是是非非，紛紛擾擾，就真的不再影響我了，像得到過一次大山的恩寵，看什麼都是好的，看到自己有個家，房子還是自己買的，還能有一輛燒汽油的車，哇！我太幸福了，我太滿足了。想要好好地珍惜從山上帶回來的這個感覺。

回到台北，一個月瘦了五到六公斤，黑得發紅的臉，留著像蒙古牧民般的鬍子，站在十一月中的台北街頭，寒流來了，穿一件短T恤，一點不知道冷，那是因為血紅素從高山上下來的關係，聽說一兩個星期就會自動轉變成原來；回來走在都市叢林的、有毒的水墨畫裡，也不在意這是誰的錯了，心裡那份祥和保持了好一段時間。這一段時間完成了表演工作坊《圓環物語》的創作與演出，我甚至私下跟金士傑、李國修、賴聲川討論《圓環》這個戲，從技術面考慮的地方過多，情感面仍嫌浮淺，他們拒不接受，我因為剛從山上回來，難得的平靜，也就不堅持了。否則，當年他們是「將」不過我的。

本來，下山後真想存點錢，在大雪封山之前的某一年，再去那個小山莊昆炯，找個小屋靜住半年，遨遊在雪巴人的生活之間。沒想到，在國修家有一次開會，我剛進門，擦肩而過一個女的，我跟她的臉只相隔了半個手肘，臉對臉，眼睛對眼睛地看了一下。就是她，後來讓我沒再去喜馬拉亞了，她後來成了我的山，我成了她的霧，我飄出去賺錢，回來再飄進她的懷裡，去到世界各地，她那雙似乎前世見過的眼神，還是像蒙娜麗莎一樣，看著我，直到今天，她成了我三個孩子的母親，我的另一半，我的喜馬拉亞，我的麗欽。希望「青山不老，綠水長流在我們心中」。謝謝喜馬拉亞山。

．．．．．．．．2006年04月

賀蘭山下

拍攝電視劇《新龍門客棧》那一年，我四十四歲，剛剛把表演工作坊的股份賣給了我的合夥人，變成一個單純的「演員」，去到寧夏自治區的銀川，首次進入大陸拍戲，凡事第一回的經驗總是回憶較多的（那是一九九五年）。

十二年以前的銀川與今天應該好不相同了，剛下飛機似乎就可以聞到一種大西北的乾燥味。劇組派車來接，二十分鐘左右，就到了下榻的旅館，「賀蘭山賓館」。進了劇組與製片、統籌見了面，開了個會，才知道有二個多禮拜都不會有我的戲拍，這兩個禮拜便可以到處走走。

旅館會叫「賀蘭山」這個名字，是名符其實。一打開窗，就可以看見不遠處的賀蘭山，或者說「山脈」，山勢壯闊卻秀麗，有陵有角卻線條溫柔，看起來陰陰的，可是又不會害怕。瞧過去整座山是黑色的大岩石，卻暗而有光，頗能吸引人們的視線，從哪個角度看過去都百看不厭。海拔多少，不清楚，目測大約有千把公尺高，在古代，已儼然稱得上是對外的一座屏障了。

賀蘭山賓館由二棟新的和舊的大樓，以及一個小廣場組成，算是在銀川市的郊區，大門外緊連一條直通陝北的公路，可以經過西夏王陵的廢墟，九個西夏王的陵寢，就在賀蘭山腳下的一個開闊的平原上，走在那一大片廢墟上，離黑黑的賀蘭山更近了，風水肯定很特殊，思古之幽情就更容易產生了。正在彎腰撿一些六百年以前綠色的琉璃瓦片，眼睛的餘光就被一個灰色的影子吸引，定睛一看，一隻野兔，天生機敏地在雜亂的土礫中長滿了野枸杞的山溝裡，吃著紅色的小枸杞，發現有人，馬上就真的「動如脫兔」一般，消失在亂石堆裡，連天上的老鷹都沒有發現，要不然老鷹起碼會往下衝一下。聽當地人說，二十幾年以前，這一帶冬天還會有狼從內蒙古翻過山來獵東西吃，有帶頭的狼，一群一群，有計畫，有戰略戰術的伺機出現，晚上的時候，連人都不害怕，是最有耐性，又團結，有組織性的智慧型掠食動物。

劇組中一位負責召集臨時演員的中年女人，性格豪爽，是共產黨員，她說當年入黨的條件還頗嚴格的，是令眾人羨慕的一種人。她是蒙古族，當年為了追求寧夏的丈夫，她趕著羊群翻過賀蘭山來找她先生，結婚、生子，在銀川定居。趕著羊翻過山越嶺過來找她郎君？怎麼有這麼浪漫的女人！聽著都來勁，要是趕著羊群沒有翻過賀蘭山，或者是只翻過山卻沒趕著羊，那聽起來

可能就單調多了，至少不會有這般的感動，而且是雙重的感動。

有一個趕著騾車，由陝北拉了一車大水缸過來賣的陝北漢子，約莫四十出頭，斜靠在大車的槓子上，抽著土煙桿和路人聊天，我也在聽著，偶而跟他們搭搭腔，可是不去惹他們注意我，他們也就對我不會太見外，聊天的內容就很生活了，沒有裝出來的語言，很容易看到他們的心境，和當地文化；粗漢子會因為一點點細故，就高聲地罵著小孩兒，他用陝北話罵「操你媽X」可真是夠特別的，直接翻譯過來就是：「我，肏你媽的扁雞雞！」我打聽了一下，才知道「扁雞雞」就是指女人的那地方。我的天啊！聽懂了之後嚇得我一身汗。漢子罵完，笑了笑，滿臉的皺紋，好平和地舒展了一下，繼續抽著他的土煙。什麼土煙，跟他借來抽抽吧！他笑著塞了一小口煙草，粗粗的，淡黃色，一根用得發亮的煙桿，不到一吮長，管長洞小，也只能容納一口煙草。我拿著桿子，對在嘴上，他用洋火替我點著了，我這一吸，差點沒嗆昏過去，腦袋都發沈，兩腿都有感覺，煙都好像衝進小腿了，勁兒真夠猛的，難怪他是靠著槓子上吸！領教了。旁邊的大人小孩都在笑著我的洋相，我順口罵了一句剛學的粗話，他們更樂了。一個下午，就快樂去了一半，快樂在賀蘭山腳下，一個新認識的文明裡。

198

那邊的人，雖然物質上，可稱為貧窮，但是為了生活，充實，可謂美，在不算肥沃的地方奮鬥，可謂美；在收獲不多的地方，接納，可謂美。他們的美，正好來自它不是外觀的耀眼，而是內斂的純樸、深蘊。

賀蘭山腳下，自古以來發生過多少山前山後互相為敵，又相互和諧過的故事，使這塊地方一直到今天都讓人覺得它「古樸」。就是，黯而有光，淡而有鮮，鈍而有巧，乃至，重而有靈了。我可能形容得賣弄了點，但是，有空你去看看，或許就有同感了。要去就得住下來半個月以上。

2005年03月

回味啊,人生

民國四十八年,我家在台北信義計畫區的舊址,一個眷村的外面住著。我正在上小學一年級下學期,那個小學叫信義國小,全校的同學,多半是外省孩子,只有一個本省人,還是原住民,他的名字我從來就不知道,只記得他的外號叫「《ㄚㄅㄚ毛」,全校都認識他,他可沒空一一去認識其他每一個人。

我們班上的教室是新加蓋的,在一個長滿了馬蹄蓮的池塘上,打進椿腳,舖上木板,用竹子編的牆,用竹子蓋的屋頂,開的窗,許多人在跑跑跳跳的時候,還會發出吱吱的響聲,塌了也砸不傷人。我們在那個竹子教室裡上了一年的學。有一次考的是算術吧!我得了「九十五.五」分,我不知道那個小數點的意思,就自動把它算成是「加」的意思,九十五+五,那不是一百嗎?就跟別的同學宣告:我也是一百分耶!他們就圍過來看了半天,也沒人提出異議,你就知道那個時候的小學一年級生的理解力,也就差不多是那個樣了,那個來自大江南北的小土樣了;一年級哪懂什麼規矩啊!腦子裡才知道多少事?

「防空演習」可是最好玩的課外活動之一了，老師帶著我們到象山腳下（那時叫拇指山），讓我們都蹲下，有小朋友想起裝共匪的飛機來轟炸了，做出各種炸彈和機槍掃射的聲音，表情之投入，儼然他自己就是敵機上的駕駛員，其他的同學也自動配合地擠在一起，埋著頭，捂著耳朵，發出被炸的尖叫，大人演大人的習，我們玩得「普天同慶」！

每天早上出門上學去，媽媽會塞給我一塊錢。在南村口，有個大媽，在路邊賣著現烤出爐的韭菜盒子，一塊錢一個。她是用爐火，上面罩著一個陶土做的盆子，口朝下，底朝上，盆底平而有許多孔孔，撈好韭菜盒就攤在上面烤（那時我們叫「騰」），要四、五分鐘左右才能騰熟。跟現在用平底鐵鍋油煎出來的韭菜盒兩回事，油煎的皮太油而且焦黃，外面燙嘴裡面的韭菜卻生得辣心，不香。如果用中小火「騰」出來的盒子，第一，麵皮只在有孔的地方微黃，慢慢加溫的，外面的麵粉都還留在麵皮上，不會硬，有麵的香味；第二，因為不是炸熱，不是快速加溫，所以韭菜在裡面燜熟了，它的香味和粉絲、豆腐、蝦皮，密密地混合成一體，做完了放在一個裡面墊著棉被的小木箱子裡，保暖，等著人來買。我每次都是用兩隻手捧著，像吃西瓜的姿勢，一口咬下去，在寒冬走路上學的早晨，太值了。口角留香到第一節下課，甚至於還在期待它會反芻上來一口，回回味！

寫到「回」字又想起……下課在學校的牆上，或者回家在半路的牆上，經常會看到「打回大陸」等等鐵皮做的標語，藍底白字，小朋友們就對那個「回」字感興趣，撿一塊軟泥在手心裡揉一揉，打中小口五分，大口三分，大口外一分，如果扔到鐵皮外就算脫靶，泥巴黏在上面算數，黏不上不行，等了幾天乾了會自動脫落，就這個，到今天想起來，還回味無窮。

一個防空演習時敵機駕駛員的表情，一個路邊大媽認真賣韭菜盒子的樣子，一個一群孩子練習丟泥巴的快樂，那些突然會閃回腦子的畫面勾勒了我許多的童年……存在心裡，歲歲年年，似乎也成為了一種剎那的永恆。久了，想想那些人，那個時代各型各色的大人、小孩，如今，留在價值觀裡的，就是兩個字兒——莊嚴，一種生命不分貴賤的，同樣在呼吸著，生存著的一種莊嚴。

白雲蒼狗，世事多變，鏡頭一跳，我跟賴聲川、李國修共同創立了表演工作坊，那是在我三十三到四十四歲的十一年，可以說是某一種人生中最重要的十一年吧！十一年裡，我沒有學會沉潛，因為我沒有感覺到「沉」，我也沒學會包容，因為我一直被環境裡的人和事包容，做人的修養可以說已經壞了。壞歸壞，可是在年輕狂傲的路途上，創作和表演的工作，可從到第一名了。

來沒有輕鬆過。演完了《那一夜我們說相聲》演《暗戀桃花源》，之後他們兩個又開始討論《圓環物語》，國修最早的一個小點子，後來被賴聲川規劃出，大夥一起發展出了非常華麗寫實的一齣戲。

那齣戲，其實說得不深，但是戲的流暢，戲的結構和對白都很清新、漂亮，大家都很年輕，又專心，那真是一個讓人回味的戲。可是總結下來，居然賠錢！國修離開了，去做屏風表演班。我和聲川接著又一個戲、一個戲地做下去，開會、討論、找資料、送審、租場地、排戲、演出、回家、做功課，完了再重頭循環一次地來過。那十一年當中，金士傑、丁乃箏，是最緊貼著表坊的核心演員，當然還有今天已經成熟獨立的許多優秀演員，大部分都去闖蕩江湖，或成家立業了，我內心的感受就不多描述了。

鏡頭再一跳，我離開了表坊，去大陸拍戲，小孩漸漸長大了，我也乖乖地華髮叢生，轉頭看看所有的故人，各個行業的都有，各過各的，有時偶然能聚聚，有時十年難見上一面，最後又回到自己的生活裡，他喝他的白蘭地，我喝我的礦泉水（當然偶爾也會加點威士忌）。思念過去的人和過去的事，從來沒有停止過，端詳熟睡的妻子和小孩，也一直是我愛做的事，明明是很辛苦的路途，我卻沒有氣餒過，看到贏的時候，卻有莫名的躁進。

回憶的心情雖然是靜靜的，展望未來也沒有徬徨，生或死的觀望和刺激，不斷地提醒著我要再學習，而且要快，因為天不知道什麼時候會變的，會下起鵝毛般的大雪，把一切平靜都可能掩埋掉，我浮淺的人生啊！什麼時候才可以真正地，「雪盡馬蹄輕」，甚至帶來「踏花歸去馬蹄香」的禪味兒，每一天都想跟自己說：「李立群啊！明天將是一個新的開始！」但是都經常忘記說，經常忘記。

...........2006年01月

《那一夜我們說相聲》。（表演工作坊 提供）

台灣怪譚

在《台灣怪譚》的單口相聲裡，我曾經說過一句台詞：「跟事實不相符合的台詞，是最難背的。」這話在劇中只是一句好笑的話。但是如今想起來，感受更深了，再擴大一點的話，就是說，其實自己對生活中不熟悉的事，或者不夠瞭解的事，都算是一種難以表達的事。

還真怨不得別人，包括台灣現在的政治，活躍在那個行業裡的人，我誰都不怨，更不能說他們是一群讀了萬卷書，行了萬里路之後，終於成為一個無用之人的人，他們個個都能說擅道，是所謂的名嘴，我就更不敢怨他們是一群沒有知識的知識分子。所以我不能怨，我怨我自己不夠瞭解他們，我是看不到真相的一個老市民而已。

什麼「民為貴，社稷次之，君為輕」這種小時候還當成國文背的話，現在已經被「去中國化」了，海峽三岸的人似乎都不太去正視它，就讓它利用它的合法性去掩護自己良心上的非法。我沒有怨的意思哦！我只是不夠瞭解這一切，不好意思，像我這麼一大把年紀，是怎麼活過來的？真能混啊！而且

本來是講台灣政治的，怎麼又扯到三岸去了？他們有關聯嗎？我不清楚。愈來愈糊塗了。

這些年，我真是像極了《台灣怪譚》裡的「阿達」，盡在做一些我不一定能瞭解，卻又得去參與發言的事，還包括會去演一些我能夠理解，卻又演不出來的戲，或者是跟一些我不夠瞭解，卻又要緊密合作的人在一起工作；我不想做的事，我卻去做了，我想做的事，我也去做了，卻是未盡之處多，能盡之處少。我其實根本就寫不好的文章，因為人家要我寫，我還就跟真的一樣在寫，這是「隨緣」那麼好聽的意思？還是根本就是一個「鄉愿」。

這些年，我到底是在當一天和尚撞一天鐘呢？還是在一片荒山野嶺中，隨意地蓋上一間不太搭調的小木屋，就冒充起開墾山林的人？這些做人做事的究與竟，真是不容我去想清楚，就已經明白地感覺到自己要老了，來日不多了，就算來日仍多吧，也沒以前那麼有力氣了。可是力氣跑哪去了？感覺跑哪去了？信心跑哪去了？知足跑哪去了？還是說以上這些東西，其實我從來就沒真的理解過？要不他怎麼會跑了呢？！

我的家，是由家人組合出來的，家人在哪，我的家就在哪。不在家在外

工作的時候好想家，回到家，家人問我一些事，我答不清楚，心裡就會不痛快，那當然更不能怨家人了，只知道，原來自己知道的事這麼少！包括對我自己這個人；對自己知道的多還是知道的少，不表示自己對自己不明白，當然，也未必表示明白。聽得懂的朋友舉一下手吧！

好，就是這樣的一種心理狀態。

最近，隨家人一起到安徽的黃山去了一趟，去得匆忙卻很難得，更難得的是，我們是在黃梅雨季到了黃山，每天都要雷陣雨一番的，山也應該是全被雲海蓋住了，也就是說我們應該在大霧和雷陣雨中，濕淋淋地走完黃山的山道。結果運氣太好了，就在上山的那一天，沒有雨又不太熱，喘得快要受不了，人也到山頂了。一眼望去，全是黃山，雜誌裡的黃山，電視裡的黃山，國畫裡的黃山，反正眼睛是吃了一下午的黃山大餐。晚上住進一個旅館，吃了頓黃山菜——黃瓜、黃金瓜、黃筍乾、黃山一蕨、黃豆干、黃土雞、黃花排骨湯，反正黃到底了，很舒服。

第二天早上，雲把日出妨礙了，沒看到，不心疼，哪兒沒看過日出啊！可是，九點以後霧散了，雨又停了，趕快「站在高崗上遠處望……」那一片綠

波……」，不是，那一棟一棟的黃山岩與岩上的松，一覽無遺，能看到好遠的山，黃山以外的山都能看到，但是不知道為什麼，我並沒有什麼「黃山歸來不看嶽」的飽足感，其他沒去過的山，以後有空還是要去的。

山有什麼好比的，都好玩，都夠累，都美麗，也都會怕人，每座山都會有它無限的魅力，這是我剛見到黃山頂峰蓮花峰時的初感受；再看看它，就明明白白地擺在你眼前，讓你端詳它。端詳了才十幾分鐘，突然感覺，原來所有的媒體，包括國畫，其實都未必表達出了黃山的魅力，連塊山皮的感覺都沒拍出來過，那份寂靜卻又生意盎然的感覺，對不起，沒人拍出來過，什麼「飛來石」、「神仙曬靴」、「迎客松」，這都是「削頭」，所謂「削頭」，就是跟主題無關的事情，看不看沒那麼大影響，還是那一棟一棟的石山堆，堆出來的氣勢和質感，讓人隨時都會感動著。

抱歉啊！我沒有損人的意思，也沒有損黃山的意思，它就清清楚楚地擺在我的四周，一千八百多米高，大部分也都看到了，秀美、壯麗、古樸、雄渾這些中國的古美學詞兒，總覺得都還不夠形容得準確，大概以前就不該瞭解它太多，或不瞭解它太多，結果一見面，心裡準備好的黃山沒看見，沒準備好的黃山，反而看到不少，這還真奇怪！

此行與家人同遊黃山，收穫得很重要，卻又收穫不大，沒有人能幫你去真的感覺黃山，只有等你自己去了。大概就算是去了，要談收穫？別怕！真瞭解的人其實不多；就像《台灣怪譚》一樣，好看是好看，看完了有什麼收穫？明白人其實不多，哪去找啊！什麼叫怪譚，什麼叫黃山，什麼叫旅遊，什麼叫人……別嚷嚷了，再嚷嚷，就把原來那點活的，給嚷嚷死了。

.............2006年08月

全家人在黃山的合影。（李立群提供）

春暖花自開

大陸有一位相聲演員名家馬三立，大名家，天津人，經常用天津話演出單口相聲，普通話也用。講的段子短的約五分鐘，長的約廿五分鐘的（長的多屬雙口相聲）。「看」他的或「聽」他的表演，會讓人開竅，你會從他身上看到相聲這種表演和文化，為什麼會在北京或天津衍生出來，因為他的表演，看不出來是背過稿子的，就好像由他嘴裡發生一個記憶中的敘述而已，好像他都真的親身經歷過。他很平靜地說著，或者無奈地，偶而頑皮地，絕不故意搧風點火，永遠是四兩撥千斤的高招，去輕鬆地抖出一路的包袱。

他的語言、節奏、思維，以及他所說的故事，透露出來的文化、氣質裡的「喜」氣和中國人的一種「貴」氣，都很北方，或者說更北京、天津，而京、津一帶的語言和文化如果是一種環境，那麼馬先生的相聲表演，就如同在這個環境的春天裡，開出了各種不同的、帶香味兒的花。

他還不是「為了」春天而開的花，他是在春天裡自然就開放出來的花，他練到了，看到了，培蘊到了，被環境營養到了，等到了「春天」，他就開

了。所謂的「春暖花自開」。等你正感謝他，為人們帶來了這麼多喜悅的春天的時候，他又用他的晚年，還告訴你：別客氣！不要因為「惜春」，而忘了還有夏、秋、冬！然後安靜地走下了人生舞台。他的一生，所有的一切，對我來說，就是藝術「家」。不再徘徊，到家了。

台北往烏來的公路邊，有一站叫「屈尺路」，右轉進入屈尺路，下坡，兩邊有商店、住家，安靜、悠閒，路底又逢上坡，有沿山而建的五、六棟公寓，百來戶房間，蓋好有二十年或更久了，它是內政部北區的一個養老院，環境清幽，景色宜人，好山好水，好無聊！老人們動作都慢，大家自己互相也都知道；這個養老院只接受身體健康、生活能夠自理的老人，也就是說要活得還有一點基本尊嚴的人。在那塊園地裡的老人，想想自己的親人，看看電視裡的別人，在走廊三五成伴地坐著聊聊天，人生如果是戰場，他們這一批老兵，已經完成許多光榮的任務，「奉命」準備撤退了。人生如果是道場，我好羨慕他們可以如此安靜又有禮貌，虛懷若谷，臥虎藏龍的，大有人在，如今卻也都「一任階前點滴到天明」……。

不管人老了，是有錢、沒錢，住在養老院還是與家人同住，都得樂天知命，都不能出問題；出了問題，其實誰也不能真幫上什麼忙，老人們心裡比

誰都明白，他們也明白這年頭，人們都喜歡老房子、老傢俱、老車子、老古董、老文化，就是不喜歡老人。如果是你，你要怎麼去經營和看待你的最後那幾年，才能讓你覺得不後悔、不抱怨，還能任勞任怨還認真的活著，動作都很慢地活著，然後走下人生的舞台？

馬三立老先生九十多歲在天津的養老院裡住了十幾年；內政部這個北區養老院，我在裡面住了一個多月。因為我媽就住裡面，我回台北陪她過年，屋子很小，其實媽媽一個人住就不夠大了，再塞進我和我的皮箱，媽媽睡床上，我睡地上，她很高興，今年八十四歲了。我白天出去看朋友、辦事，晚回來了一些，偶而媽媽會自己睡地上，把床留給我，我跟她說不要這樣，她說她起得早，地上不會有人絆到她，我是又慚愧又感激，她，還是挺高興。

從馬三立先生一個老相聲藝術家，一個在春天裡不是為了代表春天而開放的花，而是感受了春天的溫暖、生命的美好而開、而放、而盛放，似乎由衷地在對世人說：「你好吧？」對自己的生命說：「是！」的一朵花；又說到屈尺的內政部北區養老院一批一批的老人們，在那裡撤退、去、離，他們是永遠開著的花，還是已經要凋零的花？沒有了對於生命由衷的喜悅，把養老院裡裝點得再藝術，老人們也無法駐足欣賞，反而是池塘裡剛剛長大的魚

兒，在池裡快速地游來游去，倒是常讓老人們傻看半天的一種沉浸，早晨的山中空氣，反而是老人們絕不願錯過的一種沐浴。

看一萬遍馬三立的相聲表演，可能依然可以笑一萬遍，但是依然挽不回「春天」，那個曾經在每一個人生命中經過的「春意盎然」。年輕時候的我，不知道什麼叫慈祥，不知道什麼叫檢點，更不知道什麼叫「不敢為天下先」，只知道胡鬧、亂放地在無數個春天裡。殊不知，原來以前的我，是先過了夏、秋、冬，才可能略知道什麼叫「惜春」；媽！讓我在妳身邊多過幾個年吧！

好花就像一個好的作品，是創作者的心靈在創作的過程中，彷彿接觸了永恆，認識了永恆，尤其是當他們在老人院裡做最後綻放的時候，充滿了我這樣欣賞者的心靈，成為一種對我這種人的救贖。那些眼前的生命，那花，開得多艷、多乾脆啊！雖然這世上有這麼多種不同的花。不多說了，先讓自己搞清楚什麼叫「春」吧！瞎春、亂春，可是會春出問題的，什麼人，都不能出問題啊！

任何時候，哪怕是夜深了，我從外面歸來，看到養老院裡的走廊邊、榕樹

下，擺著的一些空椅子，我彷彿依然看到他們在聊天。我演的戲，會讓人有這種感覺嗎？答案是一個很深的洞。

……………… 2006年03月

（林敬原攝）

「瘋」與「半瘋」

在一本叫《靜思手札》，筆名黑野寫的書裡，看見一則獨立的小事，他說：「在曠野，我看見一個人揮舞著手腳望空狂奔。我問他：『你在幹什麼？這樣匆忙？』他邊跑邊高聲回答：『追逐青天上的白雲！』」

就這麼幾句形容詞，一看就知道是作者隨筆想到的畫面。有沒有這樣的事或人？當然沒有，當然也到處都是！誰真看過這樣的人？就算有，不是天真無邪的孩子，便是個瘋子，還不會是個憂鬱症的患者，或躁鬱、抑鬱症的人，因為以上幾種人沒有這麼快樂的心去忙碌這種事，或者說他們可能因為早年早已追逐過，大量的追逐過後，疲倦了，傷了。

「瘋子」在醫學的解釋上大概是精神錯亂到無法控制的地步的人，真是如此，瘋子還比較開心，因為他雖然判斷錯誤了，但是他感覺沒有錯誤，而且毫不懷疑自己的目標，捕捉感覺的能力特異於常人。

不過，會去揮舞著手腳望空狂奔的瘋子，你問他在幹什麼？怎麼這麼匆

忙？他還能高聲回答你：「我在追逐青天上的白雲！」這瘋子肯定也是念過幾天書的「文」瘋子。「文」瘋子的意義又不一樣了，他肯定比較有思想，雖然他的思想並不比行動高貴。但是他的思想卻真的在付諸實施，而且不計成敗的，看來是那樣地認真，不做作，而且還對任何人不造成傷害。如果大聲地告訴他：「你目標搞錯了，那是不可能的蠢事！」他可能會很驚愕地回答：「你們才搞錯目標了，像航天太空那種既危險又貪心的玩意，才會給人帶來災難，是『你們』都瘋了。」

一個真的瘋子，資深的瘋子，應該是會覺得別人都不對了，只有他是對的，是有感覺、有思想，而且又能說做就去做的人。說不定他過的很美滿，因為當他安靜下來時，你在他臉上看不到茫然，反而看到獨有的尊嚴，看不到乾枯，只看到他真的在休息。只是以上這一切，不管是「文」瘋子，還是「文盲」瘋子，在這個世界上都沒有舞台，永遠不會是主角，瘋人院除外。

完了，瘋子的理論談不下去了，那就談談半瘋之人吧！更沒法談，因為世界上幾乎都「是」，那極少數的「不是」也都成為領導各地瘋人院的領袖，只是幾年一換，或者是幾十年一換而已。他們是人類少數號稱「正常」而且「清醒」的人。

半瘋的人其實是很容易痛苦的一種人，就拿我自己來說吧！我追過天上的雲，可是追之前，我會先看看曠野上有沒有房子，或者是車子，或者是帶刺的灌木叢，而且我只追了一會兒，就覺得自己像個傻子，誰願意啊！所以就不瘋了。看著別人舞跳得那麼好，我極衝動，熱情也不輸年少時，但卻沒有了能夠聽話的腳。就這樣的兩件小事，不能像瘋子一樣無憂無慮地去做，就會讓自己感到不滿足，硬去做，又掉進「做作」，你看哪一位政治人物與民同樂時，跳的舞像樣的，跳得其實比一頭驢還要驢，但是他就會被選上，不管好壞，總有幾年春天屬於他的，全是要靠半瘋的人捧場。

最近台北沸沸揚揚的「深喉嚨」事件，我對深喉嚨是誰一點都不感興趣，反倒是一群群媒體上的淺喉嚨，或者是鈍牙利齒的一批名嘴罷，倒是挺有興趣，因為他們很像我的某一部分，「半瘋了」，而且都是「文」半瘋，他們巴不得找到深喉嚨的盡頭，讓那群人的春天消失，走入瘋人院去，換他們來創造另一個新的可能更深的隧道囉！

我拿這事舉例子倒是沒有抱怨的意思，我在欣賞他們，他們有舞台，而且都是主角，票房好像也不錯，怎麼演都比那些看完了之後笑不出來的相聲要好看，為了不使自己的生活乾枯，深淺喉嚨的戰鬥，是要經常開心一下的。

看那些淺喉嚨，快意而專注地在觀眾面前辦案，讓我覺得「清官」這個角色真難演啊！看到那些「半瘋」的，缺乏知識的知識分子，在那闡述人生舞台上的演技應該如何如何，我這個專業的「文盲半瘋」演員，真是汗顏！

我絕不敢隨便在紙上罵人，我只是覺得，流浪狗都需要人撫摸撫摸，人又何嘗不是一樣呢？我想摸摸他們，細細地摸摸，也好知道哪一天演起「領袖」的時候，也算做過基本的田野調查，約莫地知道一點什麼叫「民為貴，社稷次之，君為輕」的古訓。錯了，可能應該說「君為貴，社稷次之，民為輕」的今訓。

2005年12月

楓樹的春天

我內人，老婆，山妻，拙荊，家裡的，也就是我太太，麗欽，喜歡畫畫，在她眼裡，一草一木，經常要比在我眼裡好看多了，起碼好看的理由要多一些。結婚之後，為了家，她不太畫了，可惜了。

台灣的紅楓葉不少，加拿大就太多了，我家在溫哥華東邊的一個小城裡住著，「一個小小的寂寞的城」，地處加拿大和美國群山之間，在一條瘦瘦的土地上蔓延著，被慢速度開發著。

加國有多少楓樹？有多少種楓樹？有多少是被印在國旗上的？印在T恤上的？那就別提了。真是看不完，聽不完，數不完，知道不完啊！

就說我家後院裡那棵一個半人高的楓樹吧！

中秋一過，我們那棵小紅楓，就開始發光了，陽光下它發出淡淡的紅光。

陰天，它發出靜靜的冷光，憎紅，小葉，一隻蟲都沒有，每一張葉子都跟新郵票一樣那麼乾淨，摘一片夾在哪兒都合適，因為它的葉子健康、有勁、又

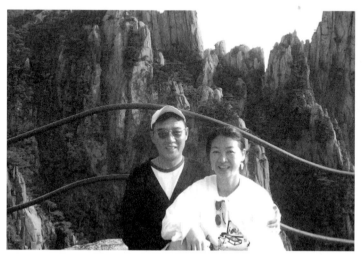

我和內人的合影。(李立群提供)

紅，襯在藍藍的天下面，或者白雲低下來靠近它一點，看過去它都是主要焦點。

在外國、中國都很多那種喜歡被用來當圍牆樹的扁柏，蒼翠蒼翠的，有勁吧？可是一襯在小紅楓後面，那就成了一排衛兵，來保護它的。小紅楓長到哪裡，扁柏都得讓開，隨它長，它也不亂長，長到想長的樣子，就不多佔地方了。可是你可以看到，它整體雖小，卻能像一個結構得非常好的「太陽城」，或是「太空站」。這兩個例子可能舉得都不太好，反正你往大看，它就夠大，你往「秀」看，它「秀外慧中」，你往裡面看，它充滿生機，秋天就是它的春天。

我默默地站在它旁邊，攝氏四度左右，靜靜地看著它，能站上十幾二十分鐘，好看。結果我那個「家裡」的「山妻」，把它畫下來了，不在我們院裡，她把它種到黃山上去了。跟行雲流水住在一塊兒，這下子美極了，她還畫得活像它，乾淨有力，似有光⋯⋯氣得我說不出話來，心裡非常的佩服。

我們家後院雖小植物不少，小紅楓的西邊有一棵大楓樹，不會紅，時候到了，就專長葉子，專掉葉子。一年四季，它老有事兒，葉子要是剪慢了，能

壓到隔壁的屋頂去，腳大、手大、身體大，有四五層樓高，懶得抬頭看它，脖子累。

有天下午，孩子放學回來，我們在屋裡聊天，看電視，聽到一聲巨響，劈〜叭！地都震，我覺得是後面的鄰居家怎麼了，兒子年輕，聽力好，以為是我們家餐廳後面的木閣樓塌了！大家趕快跑去看，大楓樹斷了！一個丫字形的大樹由腰部分開，就像花菜被切成兩半的樣子。可怕！痛惜！無奈！救不了了，留著危險，隨時會再斷一下，那就難看了，最少兩家的屋角會毀得很徹底。

第二天打電話請人來把它鋸了，要八百元，還價到五百，老外看了我一眼，答應了，他在想⋯中國人這麼厲害？！我在想⋯鋸棵樹五百加幣！真的厲害。工人風捲殘雲一般，把個大楓細切了幾十塊，葉子、細枝，直接用機械打得碎碎的，上車載走，粗幹、枝幹留下一堆，像個小山，我和兒子們同心協力，把樹幹砍小劈開，堆在院裡一角，風吹日曬，由夏入秋，入深秋，乾透了，拿進屋裡幾塊，放進壁爐，夠燒一晚上的，天擦黑就生火，楓樹變成了楓木，真香，好幾家外就能聞到，有的人家燒的是松木，也香。不同的香，瀰漫在我們這個小山村裡。如今，小紅楓掉光了葉子，禿禿地挺立在後

院，準備冬眠，來年春天，發了芽，長了葉子，小紅楓「著珠衫，依然富貴模樣」……。

「家裡的～～～」，我來看看你的黃山。

感官的記憶，跟情緒的記憶，是可以糾纏在一起的。

……………… 2007年12月

（林敬原攝）

原來我是一個「塔利班」

塔利班，這個名字越來越代表著暴力、危險，與世界做對，等等印象。世界各民族，因為文化的不同，宗教的信仰不同，生活生存的條件不同，像動物世界一般，產生了各種不同的生存價值觀，和生命的方法論。我今天來談塔利班？我哪有那麼大膽子，我也沒有那麼多學問，當然，我跟他們一點點關係也沒有，這一點，必須是要推得乾乾淨淨的⋯⋯。

九一一事件，打響了賓拉登，打響了塔利班，全世界人看見美國紐約的雙子星，瞬間被撞，燃燒，倒塌，夷為廢墟。大部分的人，驚叫，嘩然，憤恨，繼而反思⋯⋯反思什麼？賓拉登和塔利班這些人，到底在玩什麼？美國一定是正義的代表嗎？四五千年的沙漠文化，真正認識他們的有多少？一如夢寐之塔，海市蜃樓，偶而出現在《紐約時報》，偶而消失在晴空。

資訊爆發的時代，把許多事情忽略了，也把許多事情放大了。其中，戰爭，一直是被注意和放大的對象。其實自古以來，可能是現在和未來的短暫時間內，是最沒有戰爭的年代，如果有，多少都被放大了，我這樣認為，是

因為我看好人類未來的和平，我怕戰爭。

演戲，我在戲裡演過很多角色，演好人，我要找到他的弱點或者平凡的一面，或者不全面的地方，使他能生動，被人接受；演壞人，我要替角色找理由，找背景，找心理因素，也就是說，我要找到「壞人」這個角色，理所當然的地方。演得要被罵，更要被讚美。

所謂「人之相合，貴在知心」，假如我們以管仲的敘述「知我者鮑叔」的話來省察，我們就會發現，所謂「知心」，就是不以事情的外表所呈現的──也就是一般人所以為的「意義」，來論斷一個人。相反的，能夠自其人內在本質的，最美好的一面來理解那個人，繼而論斷，「瞭解那件事情的意義」，正是所謂「知心」了。若是您能知道我的心，那就等於知道塔利班嘍?!

站在一個經常容易表演出錯，年產量和年消耗量都很大的「電視劇」市場裡，做為一個演員，對「塔利班」，我最想知道的事情之一，是如何面對全世界在電視上責難他們的人。有幾個可能：一、沉靜不為外在所驚擾，學習接納其他民族，視其他民族的「無理」為當然。這種沈靜，如果是世人所不

理解的，最好趕快去理解，否則代價太大。當然，他們的另外一種沉靜，可能是他們根本沒電視。

塔利班的武器，與美國及其聯盟國家相比較，幾乎不成比例，比起抗戰期間，中國軍隊的「小米加步槍」和大日本帝國的「機械化部隊」，塔利班的條件，要差的更多、更遠。但是為什麼讓人看起來，好像他們是主動的，世界是被動的？全世界，古往今來的土匪強盜，只要綁票，必被公認為暴力、強徒、犯法的惡人；可是生活在山洞裡、沙漠中的塔利班，怎麼他們綁起票來，讓全世界的媒體，爭相注意，天天討論？討論的時間長了，甚至讓人覺得好像他們也在感受，並且讓全世界感受。感受什麼？感受你和他，他和你其實是站在同一邊的。世人在責難他們的同時，有沒有體會出這個沙漠文化，對世界的善意與關心？不管有沒有體會這一層，塔利班其實都知道。

塔利班的脾氣好像很暴躁，請問一個人，如果經常受挫折，他能很氣定神閒地講話嗎？必然爭吵。演電視情緒不好是因為常有挫折感。

也許一個和諧的世界，必須建立在先不讓彼此受挫折的溝通習慣上。但是基本上，我是沒這個習慣。更別提被炸過的人。

講到這裡，必須聊聊今天的主題了，今天的主題是：「塔利班精神與電視劇製作背景之比較」。寫完了以上對塔利班的認識，自己再看一遍，想想這些年所拍的電視劇，重點是怎麼拍出來的？如何解決各種問題的？劇本不健全的問題，演員不均衡的問題，食衣住行的問題，老闆要求馬兒好又要馬兒不吃草的問題⋯⋯等。完了與前文再細作比較，幾乎完全相似！原來我是一個「塔利班」！

那麼，以我塔利班的經驗來看，未來的電視劇製作環境，將會如何？大概還是超越不了塔利班。世人瞭解嗎？對塔利班來講，沒空回答這個問題。

所以水深火熱的環境，對我來講，是「如魚得水」。

………… 2007年09月

我的餛飩攤

「人要立志」，沒人敢說這話不對，「立志做大事，不做大官」，這話更好，無懈可擊。可是真的能夠去做的人，為什麼那麼少？做得漂亮的，就更少了。讀了萬卷書，行了萬里路，最後在國會裡，終於成為一個無用之人的人，倒不少。都當到總統了，還玩命的貪污，他傻不傻啊！

立志的心，人皆有之，怎麼去做？分成哪些步驟？因為要「因人而異」，所以說法就廣泛了。大部分的書，都是說：只要有決心，一定有做到的一天……等等。

我今年五十五歲了，坦白說，我一點都沒有具體地立過什麼志；不具體的立志，倒是經常立。立完了，就算了。

七八歲的時候，在黑白電影裡，看到胡金銓導演還是小孩的時候，演過一部戲，好像叫《長巷》。他演一個紈絝子弟，巷口有個餛飩攤，夜裡冒著熱氣，安靜地跟巷子合成一體了，我羨慕那個開餛飩攤的，原因可能只是因為

餛飩攤代表了我心目中的溫飽，和穩定。到今天，餛飩攤象徵的地位，在我心裡，依然沒變，老年的時候，我都想在某一個巷口，賣賣餛飩，反正賠錢也賠不了多少，當成一種志來立，實不實際，不知道。不要店面，不要大，一個人忙得過來就好，給半夜回家，或路過的人，可以停車進來吃一碗，切點菜，小歇片刻；時間長了，它變成巷口社區的一部分，成為各種人心裡，一點點溫暖的回憶。

「窮居鬧市無人問，富在深山有遠親」這句話的窮與富，對我來說，就是你的朋友多不多的意思。餛飩攤看人開，你為什麼要開？你怎麼開？……開著開著，也能開出許許多多的朋友來，只要餛飩好吃，小菜可口，攤主人專心，小朋友會來吃，家長和學生會外帶，附近的退休人士、遠方的朋友，詩人、畫家、意、唱完歌的、應酬回來的，公務員下班來吃，夜間談完生搞舞台劇的、拍電影電視的，區長、里長、市議員、小太保小流氓、警察、出租車司機，所有人都歡迎，都可以來餛飩攤上放鬆放鬆。只賣晚上，白天休息，整個另外一類的夜店，可以遮風擋雨，遠看有溫暖的燈光，餛飩的香味兒就能飄到人心裡去；冬天有暖爐，夏天又通風，堅持不開店，專心下餛飩，人來人往不多話，安心包餛飩，長此以往，好像「担水砍柴，無非妙道」。只做能做得了的事，裡裡外外，乾乾淨淨。

好久以來，我已經不再全面地正視自己的慾望了，總是容易誤解生命中的各種資訊，以為就可以強調自己是很文明的，還經常會感覺不夠，所以就去多想點經營上的花招，來表示自己是與時代共同進步的。最後，不但不能與社會融為一體，反而因為趕不上經營的腳步，「心勞而計拙」了。

就開一個垮不了的餛飩攤，腦子裡如果想開一個連鎖店，那就完了，那就不是我了，累死了沒關係，只要它跟自己想單純地開好一個餛飩攤的慾望是不衝突的，都算是不分心；累死了，都算是一種「動心」「忍性」，只要安靜地去做，它就愈累愈安靜，而且很難累死，因為累死不是目的。開好攤子，做每天要做的事情，一成不變，漸漸地就可以「靜觀萬物皆自得」，實際上天天在變，也聽得到看得到，所有週身的變化了。那個是目的。

「各人自掃門前雪，休管他人瓦上霜」，並不代表與世隔絕了，反而是更能藉自己的體驗，來認識世界；也不能誤解為自私，只有細心地想過「天下人應該管天下事」會給人類帶來多大的紛擾與犧牲之後，才能了解一心開好餛飩攤的價值。

想想專心做好自己的事，與專心去管別人做了什麼事，好處各是多少、是什麼之後，我會開始懷疑那些太熱心的人。

在一個逐漸瘋狂的世界裡，冷靜、安靜地去開一個餛飩攤，天哪！是唯一的出路！

餛飩攤能開到幾歲，叫什麼招牌，不重要，重要的是我自己還敢不敢承認，生活中我的感覺還在嗎？還是一件重要的事嗎？如果不敢承認了，活一百歲，等於沒活。包的餛飩，等於沒包。

《長巷》對我的影響太可怕了，怎麼會讓我想去立這種志。

別想太多，以上這個「志」，是信筆寫出來的志，信口說出來的志，應該是一個不具體的立志，既然如此，立完了就算了。

可是自己再回看一遍，那個餛飩攤，跟那個主人，不就是多年來的我，和我的工作嗎？它們其實是存在的。

志立久了，牙也掉了，髮也白了，美麗的化妝師也不想抱一抱了，一切自然而然，就那麼回事。

......... 2007年10月

235

好酒

喝由高粱為主要成份的白酒，喝了有二三十年，最近才發現自己只是個糊塗酒客，大致上是個「外行」。

一般喝白酒的人，對白酒的製造過程，是不會太深究，或者太計較的；只要酒精的百分比夠高，喝了帶勁，一會兒功夫就能醺醺然，甚而像蝴蝶一般，飛了，就行了，就達到喝酒的最高目的了。至於是不是假酒、化學滲配的？還是釀造的過程不對。發酵的方法不精密？水加的多少？水質好與壞？乃至發酵的菌化物是否豐富？喝了對人體的負擔，代謝的作用如何？都無法去要求和考究了。

清朝的皇孫中有一位非常懂得吃與喝的藝術的專家，唐魯孫先生，在他所寫的書裡，我一字不落地抄了一段，有關陳年紹興酒的小故事，放在我與李國修、賴聲川共同創作的相聲段子裡。文字精鍊又生動，聽過的人，容易印象深刻：一塊明朝嘉靖年間的小酒膏，像糖心松花皮蛋那樣大小……勾起了整個劇場觀眾對酒文化的一種享受。

236

據唐魯孫先生說，中國的酒文化，基本上只剩下一些皮毛文化；深厚的酒文化的底蘊，在抗戰時期，差不多就已經因為連年戰爭、災荒、軍閥的搜刮與破壞，接近蕩然無存了，也就是說，中國人的白酒與黃酒的可塑性早就全軍覆沒，像外國人那種普遍還存在的「爺爺做酒，孫子賣」的傳承文化，早沒了。

在現代商業文明劣幣驅逐良幣的風氣下，喝酒的人又貪圖方便的理由下，東方人做白酒、黃酒的驕傲，已不復存在，換句話說，好酒沒了。賣酒的人也別瞎吹了；除非規規矩矩地投資設備、時間和技術下去，並且堅守企業與生產的良心，好酒，才可能漸漸復甦。

回想十五到三十年前的「金門高粱」、「大麴」、「陳年高粱」，一般都算規矩；水好，工廠的設備和技術也沒走樣，發酵的時間、地理環境都超過台灣本地產的白酒，當時應該是屬於正確的「固態釀造」。現在有點不行了，大概是供過於求嗎？反正水加得多了，純酒精進去了，酒裡的物質不夠豐富了，味兒，漸漸地變了。

大陸也差不多都是以降低成本，升高產量為主了，反正喝酒的人，沒幾個

能喝得出，哪一種白酒是由糧食規矩釀出來的，哪一種白酒是酒精對水對出來的，能醉就行，其他的就交給可憐的肝去負擔吧！

您現在如果能有一罈三十到五十年的花雕或紹興，那就相當相當了不起了。您也別喝了，有錢買不到，在適當的時間拿出來，向朋友炫耀一下，氣氣人，就可以了。

做酒的人，為了賺錢，早就否定了自我的價值，而且經常會用否定對方或別人的價值，來求得自己的價值。那麼酒的香味就會慢慢變酸、變淡，就像一個過早就急著去摘下來的果實，充滿了苦澀。

什麼時候中國人的酒，才能在相互肯定中，日益茁壯與開展，回到古代那樣實在？

別讓我們這些老酒蟲，抱著一瓶包裝超過內容的「酒精加水」，當成是一個大自然的恩寵。

真心地用付出的精神，用愛酒的態度去做酒的人。我相信，合理的報酬，會讓他充分地得到，時間長了，喝酒的人，自然會口口相傳，領會到做酒的

人，對酒的付出，對酒的愛。

喝了好的酒，如沐春風，如坐春陽，我們還能怎麼去領會酒？領會愛？領會表演？沒有了真，沒有了付出的精神，對不起，什麼也沒有了。

............ 2008年01月

我在想要不要戒酒算了。（林敬原攝）

表藝文摘 01

演員 的 庫藏 記 憶
李立群 人生風景

作者 —— 李立群
文字編輯 —— 林文理
美術設計 —— 生形設計 02-33225095
責任企劃 —— 李慧貞
總編輯 —— 莊珮瑤
社長 —— 劉怡汝
發行人 —— 李惠美
董事長 —— 朱宗慶
讀者服務 —— 郭瓊霞
發行所 —— 國立中正文化中心 —— PAR表演藝術雜誌
電話 —— 02-33939874
傳真 —— 02-33939879
網址 —— http://www.ntch.edu.tw / www.paol.ntch.edu.tw
E-Mail —— parmag@mail.ntch.edu.tw
劃撥帳號 —— 1985401 3 國立中正文化中心
印製 —— 三陽文化股份有限公司
出版日期 —— 中華民國九十七年七月……初版
中華民國一〇二年十一月……二版三刷
ISBN —— 978-986-01-4390-4
統一編號 —— 1009701394
定價 —— NT $280

國家圖書館出版品預行編目資料

演員的庫藏記憶：李立群的人生風景 / 李立群
　著.-- 臺北市：中正文化, 民97.07
　　面；　公分
　　ISBN 978-986-01-4390-4 (平裝)
　　1. 李立群　2. 演員　3.台灣傳記
982.933　　　　　　　97009995

本刊文字及圖片，未經同意不得部份或全部轉載。 All Rights Reserved.